飯田佳樹 著

SAFE HOUSE T 黃慎慈 譯

作 品 集 的 設 計 學

ポートフォリオのつくり方

日本30年資深創意總監

教你從概念→編輯→設計

到面試技巧的實務教戰手冊

○ 前言 ○

開始製作作品集

契機——

2000 年的尾聲，我在公司擔任錄用新進設計師的負責人時，與現在相比，日本仍有許多人對於作品集的意識薄弱，不管是在體制上或是戰略上，能夠好好設計作品集的人並不多。

在那之前，我在外資廣告代理商面試了無數前來應徵的設計師，每次看到這些設計師的作品集時都會覺得「明明設計能力很好，但是卻沒有在作品集上呈現出來」。在面試現場，我會給這些設計師具體的建議，有些時候希望對方可以將作品集大幅度修正，他們的回應都不太積極，想必是不知如何著手修訂吧。我將這個情形跟一位在人力資源公司任職的朋友提起，就這樣在因緣際會下開始了作品集的講座，並統整了作品集的製作方法。

在那之後，我陸續舉行了多次作品集指導講座，在擔任教職的期間也指導了許多進行求職活動的學生，以及撰寫相關部落格專欄等。而本書便是濃縮我在這段期間內授課與撰文的成果。我可以有自信的說，這本書是經由我反覆檢視後的方法論，再將其結合時代趨勢後所完成的精華版。

兩種不同的視角──

本書最大的特色是以兩個不同的視角製作，一個是以錄用方的觀點，另一個則是製作方的觀點。

日本也有不少關於作品集的書籍與網站，但大多數都是以錄用方的角度出發。當然，錄用方的觀點是非常重要的，畢竟他們是閱覽作品集的主要對象。

但是另一方面，以製作方的角度來看的話又會是如何呢？我回顧自己的經驗，也一路看了許多公司裡的後輩設計師，加上我在擔任教職時指導的學生，發現了一個理所當然的現象──那就是人並不如自己所想的那樣勤奮。在面對既不是工作也不是學校功課的作品集時，大多數的人並不會照著原定計畫進行。如果是這樣的話真的非常可惜，因為作品集有可能改變一個人的人生，是關係到一輩子的課題。

因此我想不只從錄用方的角度出發，同時也考慮到製作方的立場。希望這本書能夠成為每位讀者開始動手製作作品集的契機，並且充分發揮效果。

飯田佳樹

Content

Chapter

1 什麼是作品集

Chapter

2 作品集的製作方法 I

Chapter

3 作品集的製作方法 II

Chapter

4 面試會場

Chapter

5 與眾不同的作品集

整體概念架構圖

● Chapter 1　什麼是作品集

創意產業錄取人才的關鍵就是作品集

→　面試時不擅長溝通的人更需要充實作品集

→　重要的是能讓人想好好瀏覽這本作品集直到最後一頁

作品集能夠展現出許多面向

→　發想力、喜好、能力、作品集的編輯力、版面設計功力等

別急著做出理想中的大作，先從基本的作品集開始製作再持續反覆調整

● Chapter 2　作品集的製作方法 I

一絲不漏的檢視過往作品並決定刊載作品

調整修正收錄作品

→　增加作品的多樣性

→　延伸創作宣傳品種類

→　將過去的作品 Redesign／重新製作

作品分類非常重要

→　分類方法沒有特定的形式，但各個分類需要做出一個「分類扉頁」

→　第一印象很重要，請將整體評價高的作品放在前頭

→　隨著作品集頁數往後推進，作品的品質就算緩步下降也沒有關係

→　分類不容易但是非常重要，一定要花時間思考

為了不讓作品排序單調，節奏的變化很重要

→　排序時，請注意作品內容、作品的呈現方式、版面、顏色

→　注意翻開封面後，首頁與封面所給人的整體印象是否協調、符合作品集的設定

→　利用分類扉頁引導、轉換情緒

→　目次、自我推薦不是絕對必要的

→　一般頁面中請安排小的視覺點
　　使用模擬示意圖、實體樣品、人物、照片、草圖等做為版面的小視覺點會很有效果

作品集沒有統一格式的話，容易給人「整體結構鬆散」的印象

→ 統一白邊空間、規格說明的擺放位置、字型、用色
控制在三種字型與三種顏色以內

頁數以 15 張（30 頁）～ 30 張（60 頁）做為基準

● Chapter 3　作品集的製作方法 II

有些作品集裡刊載的作品讓人難以理解，分別有這三大類問題

→ 刊載方式的問題＝未深入思考

→ 背景條件的問題＝誤以為其他人也理解設計背後的動機與條件

→ 認知察覺的問題＝根據生長環境不同，對於事物的見解不同

有意識的展現自身能力

透過個別作品或是作品集整體設計來展現

→ 發想力、落實創意的能力、完成度、速度、喜好、美術相關技能、
應用軟體的技能、邏輯思考、專案執行力、氣力與體力

如何展示作品？

→ 照片

→ 草稿、縮圖、其他提案

→ 檢視圖像的大小及呈現部位

→ 以簡易的說明圖、構造圖、動作解析圖、插畫等方式補充說明

透過呈現作品的多樣性明確化作品集的世界觀

→ 作品多樣性＝主幹不變，向外延伸其他主題

→ 以顏色、形狀、季節、區域等延伸多種變化

→ 延伸宣傳品種類＝延伸媒體種類＋運用宣傳品

→ 網站設計同時結合其他數位媒體或線下媒體＊的方式會很有效果

＊註：線下媒體指海報、雜誌、電視、戶外廣告等平面媒體

以照片呈現作品

→ 物件拍攝：照片內不會出現人物；人物拍攝：照片內會出現人物

→ 背景、道具、室內室外、光線、角度等因素會影響被攝物的呈現

→ 照片能夠傳達出的形象、素材、意境

→ 說明文字非必須

Chapter

1

什麼是作品集

首先在第一章我會說明什麼是作品集。包括設計相關產業會如何看待作品集，講解什麼才是好的作品集，以及要怎麼製作會比較適當等等，讓大家對作品集有基礎的概念。

這本書降低了製作作品集的門檻，比起雄心壯志的大計畫，我會請讀者先理解什麼才是最有效果、最能表達「你是誰」的作品集。

在製作之前

作品集本身就是一場提案，而主角就是設計出這本作品集的你。

作品集最重要

創意產業的求職活動中，作品集是不可或缺的存在，也是面試官最重視的部分，這也是創意產業與其他產業最大的不同。當然，創意產業也會跟其他產業一樣以溝通能力、積極性等當作審核基準，甚至有些面試官想召募的就是這樣的人才。雖然會根據企業規模、採用時機等情況有所不同，但是都不敵作品集的說服力，作品集才是最重要的。

假設今天的面試來了一位溝通能力極差的應徵者，不管對他說什麼，他的回應總是很小聲聽不清楚，對他微笑也沒有回應，也不與人對視。一般像這種情況，大家應該會認為這個人距離合格標準還有一大段距離對吧。但是就在這個時候，翻開他的作品集，出現了令人驚豔的作品！之後的每一頁也都很吸引人，就這樣讓人不知不覺的看完了整本作品集。於是情勢出現大逆轉，這個女生一口氣就抵達錄取的終點。

其實這就是我擔任面試官時真實發生的例子。

作品集就是一場設計提案

即使不像上述例子這麼極端，面試的場合裡還是經常會出現類似的情形。那麼，你在面試時是否能夠適切的展現自己呢？

如果你是善於表達的人當然最好，但是令人意外的，有許多創作人都不擅長展現自己。

如果是不擅長表達的人，那麼就好好的將作品集做好吧。作品集可以代替你發聲，不僅能表現你的技術與能力，也會替你流暢的傳達出你的想法或是你的喜好。

作品集的主角就是你自己

當面試官叫到你的名字，你進入會場就坐之後，接著就會聽到面試官說「那麼，請你介紹一下作品集」或是詢問「你最擅長的是什麼」，也可能只是跟你閒聊「昨天有睡好嗎」。

在這個面試的場合中，你覺得握有主導權的會是誰呢？很明顯的，不用說大家都知道是企業端的面試官對吧。那麼，作品集呢？這時候就換你是主角了。在面試時，整體時間與發問理所當然是由面試官來掌控。但是作品集的展示方法與展開則是由你來主導。作品集本身就是一場提案，而主角就是設計出這本作品集的你。

作品集可以照著自己的想法調整

面試的時候被問到問題不可能不回答吧？不像玩撲克牌那樣可以說我要 pass。但是作品集卻是可以 pass 的，當你有不想讓人看的作品，就可以選擇不放進作品集。相反的，放進作品集裡的，請慎選能替自己加分的作品。

還有，在應徵有明確風格的公司時，可以迎合公司風格選擇適合的作品，讓他們覺得你的調性適合這間公司。又或者你也可以在作品集裡放入不同風格的作品，強調不論什麼設計都能輕鬆駕馭。

最後再提醒一次，作品集的主角就是你，你可以照著自己的計畫調整作品集。

總 結	▪ 創意產業錄取的關鍵是作品集
	▪ 不擅長面試的人就讓作品集代替你發聲
	▪ 作品集可以照著自己的想法調整，慎選能幫自己加分的作品

所謂作品集

好的作品集能引起人的興趣,不好的作品集則是讓人失去耐性。

好的作品集

怎麼樣才是「好的作品集」呢?簡單來說,好的作品集關係著是否能夠被企業錄取。雖然作品集的好壞會因為製作的人不同,或是應徵的企業不同,又或是花在製作作品集上的時間與費用不同而受到影響所以無法一概而論,但是有一點可以確定的是,好的作品集可以引起面試官的興趣,讓人想細細品味每一個作品,好好瀏覽這本作品集直到最後一頁。

不好的作品集

接著,來看看反面教材「不好的作品集」,也就是會讓面試官產生「不想再看下去」這種感受的作品集,再以這個觀點逆向思考幾個基本的注意事項。

我面試過許多設計師,看過各式各樣的人帶了各式各樣的作品集前來面試。雖然這麼說很失禮,但當中也有讓我覺得「啊……已經不想再看下去了」的作品集。令人感到可惜的是,明明就是有設計才能的人,卻沒有將這樣的能力運用在作品集上。這邊舉出幾個經常看到的例子:

× 沒有基本格式,導致整體雜亂無章
× 基本格式太複雜,反而讓身為主角的作品本身不明顯
× 相似的作品一直不停的重複出現
× 作品架構沒有重點,給人鬆散的印象
× 難以看出刊載媒體或製作尺寸與種類
× 輸出後的成品或封套有污漬
× 看不出原本設計作品的顏色

✕ **NG 例**

沒有基本格式

格式太複雜

相似的作品不停重複

以上這些你覺得如何呢？是不是會想說「嗯？就這些事情？」。這些問題都是身為設計師理所當然都能夠察覺的，但是大家在製作作品集時，是不是常在不知不覺中累積了這些小缺陷呢？又或者是想著算了，在這樣的心情下妥協了呢？累積了這些小缺陷，將會做出令人感到可惜的作品集。在第二、第三章將會說明解決方法以及具體要如何做出讓面試官欣賞的作品集。

總結	• 能讓人想好好瀏覽這本作品集直到最後一頁的就是好的作品集
	• 無關刊載作品的設計品質，有些作品集就是讓人看不下去
	• OK 的作品集－格式清晰、作品豐富、分類有層次； 　　　　　　清楚標示製作物的尺寸與種類
	• NG 的作品集－沒有基本格式，或是基本格式太過複雜； 　　　　　　相似的設計作品不停重複，沒有重點； 　　　　　　難以看出刊載媒體或是製作尺寸、種類； 　　　　　　輸出後的成品或封套有污漬，看不出原本設計作品的顏色

完成作品集的過程

首先第一件事就是著手進行製作，然後完成、修正，再完成、再修正。

作品集不會一次就完成

所謂設計的工作，就是朝著想定的方向計畫，並完成目標。從動手製作開始，就會先針對目標客群決定最有成效的標的，接著就朝著這個目標實際製作，並不會在製作時一邊做，一邊調整標的。但作品集卻不是，作品集會需要不斷的重新修正讓作品集一步一步的接近最有成效的結果。請大家記得「作品集不會一次就馬上完成」。

別急著登上聖母峰

一般來說，要突然進行一個大計畫，很多人都不會從今天就開始，而是會不自覺想著「明天再開始吧」。但是作品集是在找工作時非常重要的媒介，因此能愈早開始準備愈好。製作作品集就像登山一樣，不要在一開始就想著要登上聖母峰，而是先從鄰近的山開始嘗試。別急著做出理想中的大作，先從基本的作品集開始製作吧。

首先就是著手進行製作

我會請讀者先從現有的作品開始製作還有一個原因，那是因為專業設計師或正在學習設計的學生們，會因為每天不同的工作或是功課陸續產出新的作品，若是想著將現在或是往後的製作物全部放進作品集裡，抱著「這一頁好像也

可以把那個作品放進來」的想法，會讓製作作品集的計畫停滯不前。

如果製作作品集的計畫停滯不前，也將遲遲無法展開求職活動，所以首先第一件事就是著手進行製作。然後完成、修正，再完成、再修正，持續反覆調整。比起從零開始，這樣的修正方式比較沒壓力，心情也比較輕鬆，這個我想大家應該都有經驗吧。

完成階段性目標，接近理想成果

製作作品集的重點就是不要只想著慢慢規畫，而是先著手製作。愈早製作，就愈有可能盡快找到適合自己的創意工作。因此別在一開始就急著想要登上聖母峰，而是先從鄰近的山開始吧。有自信能一口氣登上聖母峰的則可參照第五章 92 頁之後的內容。

專欄・A4 資料夾

雖然說作品集需要展現個性，但是沒有必要過度裝飾，我建議大家先從 A4 資料夾開始。即使只是 A4 資料夾的作品集，也已經足夠與他人做出區別、展現自己。因此請大家在看這本書時先以 A4 資料夾為製作前提來思考。

想要做出別出心裁、尺寸特別的作品集，請先使用 A4 資料夾做出滿意的作品集之後，下一個階段再進行。其實 A4 資料夾可以做的事情還有很多很多，只要稍微改變頁面內容，或是重新編排，都會讓作品集的印象完全不同。另外還有一個好處，就是可以輕易追加作品。

自己裝幀的作品集

活頁夾

資料夾

雖然只是要新增一頁卻必須重新裝幀

雖然可以替換頁面，但是如果只新增單頁，整體的正反面關係會被破壞，於是那一頁之後的頁面都需要重做

不管是增加頁面或是減少頁面都可以輕鬆替換

總結

- 作品集不會一次就完成
- 別急著做出理想中的作品集，先從基本的開始
- 別管進行中的作品，先從現有的作品開始製作
- 完成之後持續反覆調整

配合個別公司的喜好

製作一本能夠不斷增減作品、思索順序與編排，以配合不同需求的作品集。

符合應徵公司的調性

前面一開始有提到，作品集就是一場設計提案，因此理所當然的，我們必須針對應徵的公司做出合適的作品集。還有，大多數的人在應徵的時候，也不會只應徵同一種類型的公司。

不過有些人一旦完成作品集後就拿著這份作品集開始四處應徵，其實這是不太妥當的。應該根據應徵的公司去改編作品集的內容，也就是凸顯出對方想要看到的作品。假設今天應徵的是一間廣告製作公司，但是卻拿著包裝設計的作品集來面試，對方可是會很困擾的。

但是也有例外，有些公司只採用個性獨特的人，如果只考慮應徵這種公司的話，可以好好只做一本能夠極致表現個人特色的作品集。關於此類型的作品集會在本書第五章詳細說明。

作品集能展示什麼呢？

作品集要符合應徵公司的調性，指的不僅僅是刊載作品的種類而已。作品集能展示的有哪些呢？作品集能夠以整體或是各頁面展現出許多不同的面向，像是你的發想力、喜好、應用軟體的能力、攝影技術、專案執行力，甚至透過作品集還能看出你的編輯力或是版面設計功力。因此作品集裡必須要展示出能讓應徵公司感到驚豔的要素。

不斷反覆調整

話雖如此，我們卻很難在一開始就針對企業做出相對應的作品集，尤其是在密集的面試期間裡，要持續針對不同公司調整作品集是不太可能的。

因此我們可以先製作一本實用性高、不管應徵什麼公司，都能暫且運用的作品集，之後再新增作品，反覆幾次逐漸擴展作品集的豐富度。

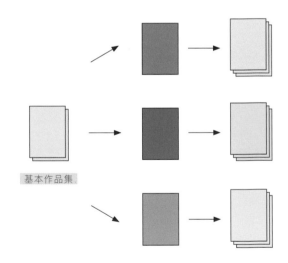

基本作品集

先製作基本的作品集，之後再新增作品，陸續調整、增刪作品集的分類或內容

就算不願意也要帶去面試

我知道大家不會想帶著現階段完成的作品集去面試，但就算不願意還是請你要這麼做。

將初期幾間公司的面試當作練習，如此一來心情上也會比較輕鬆。反正很少有只面試一間就馬上被錄取的情況，加上不多看幾間公司就馬上做決定也不妥當，因為這很有可能是造成日後工作沒多久就離職的原因。

另外還有一個理由，那就是我們可以從面試這幾間公司的過程中，知道作品集還有哪裡不完善，而這些都是非常寶貴的意見，之後我們就可以依這些意見修正作品集，運用在下一次的面試中。

總 結

- 應該符合應徵公司的調性去調整作品集的內容
- 如果想要應徵的公司只錄取個性獨特的成員，那就做一本能夠極致表現個人特色的作品集
- 作品集能夠展現出許多面向：發想力、喜好、應用軟體的能力、作品集的編輯力、版面設計功力等
- 先製作一本實用性高的作品集，之後再新增作品調整
- 就算不願意也請帶著現階段完成的作品集去面試

Chapter

2

作品集的製作方法 I

第二章將具體解說作品集的製作方法，像是整體架構、編輯、頁面的基本格式，以及開頭
作品的重要性等。

開頭的作品對於作品集的重要性就有如電影的第一幕一般。拍過許多知名懸疑電影的導演
亞佛烈德‧希區考克曾被問到：「一部電影裡的哪個部分最重要呢？」他回答道：「電影
的第一幕很重要，其次則是最後一幕。」

盤點作品 I

現在的你已經是過去自己的前輩了，
不足的作品也不要丟棄，而是想辦法修改它們。

詳細列出作品清單

製作作品集的第一步，是由盤點自身的作品開始。也就是說，列出所有與自己相關聯、曾經參與過的作品清單。此階段之所以非常重要，是因為我們將從這個清單中選出刊載的作品。請務必回想過往的每一個作品，審慎的處理並且確認自己沒有遺漏任何一件有自信的作品。

當沒把握的時候，詢問朋友或同事的意見也是一個好方法。

檢視並決定刊載作品

作品清單完成之後，接著是以現在的視點重新檢視一次作品的品質。

比起過去，你現在的實力應該成長了許多，因此在檢視以前的作品時，可不能只想著這個作品真令人懷念，而是應該以現在的嚴格標準來判斷，決定哪些作品值得放入作品集內。

失敗作？

雖然以現在的標準來看，我們並不會將這些未達水準的作品放進作品集，但也沒有必要全部捨棄。這當中有些作品只要稍加修改，說不定也能夠搖身一變成為值得收錄在作品集內的傑作。譬如像是排版雖然排得很好但是配色失敗了、或是排版雖然不盡理想，但是在視覺表現

上很滿意等。仍有進一步發展潛力的作品，其實都可以這樣來思考。

修改作品集的三種方式

那麼這些像上述所說的作品該怎麼辦呢？修改它吧！現在這個時間點的你，相信在能力和經驗上，已經足以擔任過去自己的前輩了，因此就將過去的作品重新修正吧。但是要注意的是曾經在市面上公開過的商業作品則不能隨意更動修改。

1. 增加多樣性

第一個方法是以增加作品的多樣性展開製作。假設過去所做的作品是藍色的版本，但覺得配色好像還有待加強的話，那麼就再做幾組顏色變化，如紅色、綠色、黃色等版本。如此一來，顏色失誤的機率則只剩下四分之一。

也可變化主視覺角色增加多樣性

2. 延伸創作

第二個方法是延伸創作宣傳品種類。這次所舉的例子跟第一項相反，是視覺表現很滿意但是在排版上卻不盡理想的雜誌廣告。這種情況下，則可以試試看以大型活動的規模來做種類延伸，增加海報、站內廣告、車廂內吊掛廣告等文宣種類，那麼排版上的小失誤就不會那麼明顯了。這部分將在第三章主題 22「展現作品多樣性的設計 II」中有詳細的說明，請參照 62 頁。

同一個作品延伸不同宣傳品種類

3.Redesign / 重新製作

接著，當以前的作品明顯與現在的實力有相當大的落差時，有第三個方法：Redesign，也就是完全重新製作。當你將作品重新製作後，可以在新版設計旁邊，也小小的陳列舊版的作品，同時標明年分日期。新舊版作品之間的時代與時間差，多少能夠緩和過往技術力不足的缺陷。但是儘管讓人看出過往能力不足也沒有關係，因為對方要雇用的是「現在的你」。

以上三種修正方式，不管使用哪一種，都請明確寫出作品有經過修正與延伸創作。如果被認為是任意修改過往工作或者是已經公開過的作品，容易讓人有信用問題方面的聯想。當然除了工作以外，要修改沒有實際上公開發表過的自由創作則是完全沒有問題的。

先不要立刻開始著手修正

但是不管以上那一種修正方式，都還請不要馬上著手進行。預先決定好分類後再開始修正會比較恰當。在盤點作品的階段，對於希望收錄但是還需要修正的作品，只需先註明可收錄就行了。這是製作作品集的第一步，那麼就請開始盤點作品吧。

總 結	• 詳細列出作品清單並決定收錄作品
	• 不盡理想的作品，則以現在的實力進行修正
	• 決定好分類前，不要立刻著手修正

盤點作品 II

學生時期的作品，也可以依現在的經驗與標準檢驗並修正。

國中、高中的作品也一起放入

學生基本上需要做的事情跟前面所提到的內容是相同的，首先也是總整理過去的作品。學生的話，不僅是現在所設計的學校作品，過往的作品也請一起思考。

高中時代所獲頒的獎項、雖然沒有得獎但是是自己的自信作，或是更早期的話題作等也能考慮拿來當作候補作品。至於是否刊載，則以現在的嚴格標準來判斷。重點是以年齡與經驗來做為選擇作品的考量標準。

舉例來說，國中時期第一次做版畫就做出了連成人都自嘆不如的作品，像是這樣將個人的小插曲做成一個專欄來刊載也會很有趣。

天才

此外，有少數人童年時期就非常會畫畫，繪畫IQ 凸出，而將幼時的作品一起刊載上去。這樣

的例子需要注意的地方是，不要過高評價過去的自己。

年輕朋友經常會覺得自己是獨一無二的存在，但請不要輕易將自己當作是天才了。

檢視與修正

接下來的步驟也是一樣，請以現在的標準來檢視作品。學生的作品主要是以學校課題或是自由創作為主，因此可以盡量修正沒有關係，倒不如說修正會是非常重要的一環。一年級所做的作品，雖然效果不好但是充滿創意，是絕佳的修改對象；當時輸給對手的作品，經過這次修正，將會是你贏過對方的好機會。

透過修改，提高作品的完成度

打工或是產學合作等實際上公開發表過的作品，不能夠隨意的修正和改動。即便不是舊作，也請善加以增加多樣性、延伸創作這兩個原則積極修改。那麼，學生們也請展開製作作品集的第一步吧！

專欄・勤勉者的潛力

我擔任教職之後，看過「天才型」、「勤勉型」、「自以為天才型」這三種學生類型。因為天才型實在是太稀有了，所以這篇專欄就來介紹勤勉型的實際範例吧。

某年，有一位新進入設計科系的男同學，當時他在課堂上的表現很差，實在是沒有設計敏銳度可言，我甚至曾在心裡想著也許他不適合設計業界吧。但是勤勉不懈的他，只要交出去的作業被指出哪裡做得不好，就一定會修正之後再次提出。再次提出時，若又被指出不好的點，一樣會再次回頭修正。對於每一個課題他都是同樣的做法，雖然進步緩慢，但確實一步一步向上成長，於是在畢業展上獲得了獎項。總結來說，年輕朋友們要了解到比起自以為有才能，還不如一步一步確確實實的努力才是真正的捷徑。

總結	・學生請根據情況，可重新檢視過往學齡時期的作品
	・可以刊載童年時期的作品，但請勿給予過高評價
	・學校的課題與自由創作可以盡情且積極追加修正
	・修改方法和前頁的「盤點作品 I」相同

分類

分類就是作品集的節奏，掌握如何分類就能吸引面試官的注意力。

利用分類引導情緒轉換

決定好收錄作品之後，接著便是分類，將作品以不同群組來分門別類吧。以閱覽作品集的面試官角度來思考，良好的作品分類能夠避免閱覽者從第一頁完全漫不經心的翻到最後一頁。

完全沒有分類與段落的作品集，不管作品內容是好是壞，都容易流於單調與沉悶。就算是一連串再好的作品，剛開始讓人感到情緒高昂，但是到了後段，觀看者的心情勢必走下坡。為了不要發生像是這樣讓人拖拖拉拉看完作品集的情況，我們需要將作品分類，以數個分過類的群組使人能夠在途中進行情緒轉換。這時候就會需要我們之後會再詳述的：賦予作品集「節奏」這個必要的技巧，詳見 38 頁。

分類沒有特定的形式

分類的方法沒有特定的形式。一般來說大多數的人會以客戶的業種（化妝品、服飾、貴金屬、食品……）、媒體（交通廣告、線上廣告、海報……）、宣傳品種類（傳單、DM、店面POP、街頭活動宣傳品……），或是以品牌名稱等各種不同方式分類。

但是，其實分類在作品集製作上是非常困難並且極為重要的部分。理由之後會再說明，詳見30 頁。這邊先簡單舉幾個例子。

分類的範例

由設計物的機能來分類

讀
雜誌、裝幀、免費刊物、型錄

知
人物介紹傳單、主題發表提案、講座廣告

來
專賣店行銷、演唱會周邊商品、展覽海報

買
宣傳貼紙、創意文具、SNS 貼圖、零食包裝

將設計物的機能以更加柔和的意象來分類

聯繫的設計
新型 SNS、字型、觀光景點 Logo

教學的設計
智育玩具、繪本、DM

玩樂的設計
壁貼、撲克牌、T-shirt

守護的設計
雞蛋包裝、 麵包包裝、護身符

W 白
桌燈、套裝組合浴室、店鋪裝潢

B 黑
智慧型手機、數位相機、筆

R 紅
椅子、平頂燈、書架

以服飾、紡織品的使用情境為意象的分類

at home
睡衣褲、靠墊、家居服

in shop
制服、掛軸、店鋪旗幟

in town
大衣、牛仔褲、購物袋

on train
電車座椅套、傘

仔細看上述的分類其實可以發現，嚴格來看，似乎有些奇怪的分法。但這其實是為了讓自己的作品看起來更有利，這些區分方法只要是自己能夠接受的就沒有問題。

獨特的分類範例

想要更加個性化的分類也完全沒問題。舉一個例子來說，我有一位想成為插畫家的學生在他的作品集扉頁上，手繪畫著 ●◆■ 這些圖形，我好奇詢問後發現，這是因為作者認為「●◆■ 是他在插畫的背景中經常用到的圖形，而使用了這樣的分類，並整理出使用這些圖形元素的作品」。

所有的平面設計作品都是使用他自己所繪的插畫，並且依據出現在插畫中的圖形元素做為區別分類，與媒體、宣傳品種類、商品、客戶等等完全沒有關聯，真是相當有趣又獨特的分類方式。不過，在決定分類方式之前，還請耐心讀完以下的內容。因為接下來要分享的資訊，很有可能讓你重新思考分類的方法。

總結
- 分類非常重要，能夠避免閱覽者漫不經心、無意識的瀏覽
- 分類方法只要是自己能夠接受的即可，並沒有特定的形式

依分類製作個別的「分類扉頁」

「分類扉頁」能讓人轉換情緒，並且注意到分類之間的關聯性。

以分類扉頁引導閱覽者情緒轉換

各個分類開始之前請不要忘了加上「分類扉頁」。如果僅是分類卻沒有加上段落區隔的話，閱覽者就會不經心的看完作品集，而忽略了特意設計的分類。

經由分類扉頁可以讓閱覽者在此有短暫停留的時間。在分類扉頁裡，請標記各個分類的名稱，但主要的目的並非在這邊吸引閱覽者的注意，而是利用這些段落區隔來進行情緒轉換。

左為能直接用手觸碰的作品，右為以視覺觀賞的作品

分類扉頁與目次

如果分類的名稱有重要的意涵，最好在一開始的卷頭目次就先將各分類羅列標示清楚。

單只是在各分類扉頁寫上名稱，即使彼此之間有關聯性，也很可能在看到下一個分類名稱時早已經忘記前一個名稱是什麼了。

因此若是分類名稱較抽象的情形，只看單個分類扉頁無法聯想，就要能在目次中一覽所有分類，看出各名稱之間的關聯性。

Portfolio
Haruna Yabu

prize
Advertising
Sales promotion
Editorial
Illustrationl

prize

作者將自己喜愛的杯子蛋糕圖樣使用在封面→目錄→分類扉頁上

目次是絕對必要的嗎？

這麼說來，目次是絕對必要的嗎？其實並不是。根據頁數、結構的複雜度有所不同，如果沒有特別的含義，可以不必強加上目次或是索引。作品集從封面到封底的翻面頁數大約為10～20頁就會結束，並不是非得需要目次不可。這麼說也不全然是否定目次的存在，主要是因為作品集本身就是你的設計作品，因此需要仔細考慮包含目次在內的整體設計。這部分也牽涉到整體內容的節奏，請多留意從封面到作品之間的距離，詳見 34 頁。

總結	• 依分類做出個別的「分類扉頁」
	• 如果分類的名稱有重要的意涵，請於目次內標示清楚
	• 目次不是絕對必要的

排序的原則

決定好收錄的作品，再將作品分門別類，剩下的就是作品的陳列順序了。哪個分類要放在前頭？
分類裡的順序該怎麼安排？作品集製作的重點之一，就是先決定第一件作品。

將自己最好的作品放在最前面

請讓你評價最好的作品成為面試官的第一印象。像是受到客戶的好評、或者公司因為這件作品而收益增加、得到客戶和民眾的高評價等等，這當中當然也包含了得獎作品。整合這些總體評價高的作品，收錄在第一個分類裡讓它成為你作品集給人的第一印象。

最喜愛的作品呢？

此外，將自己最喜歡的作品放到最前頭也是可以的。每個人喜歡的作品，和受到大家好評的作品，有著相當程度的連結。作品集代表的就是你本身，因此將喜歡的作品放到前頭強調自己的個性也是可行的。但是，如果你最喜歡的作品與周遭評價相反，可能代表你在「判斷的眼光上」有些問題，這樣的情況我想就不要特意強調會比較好。

給學生的建議

學生的情形也是一樣的，將最好的作品放到最前面。但是不僅要參考在同學之間人氣的高低，也請多聽取老師、前輩們的專業意見。同學們之間的評價很多時候是不太能信任的。

另外，偶爾會有太認真的學生將作品從一年級開始以時間序排列。如此一來，在作品集最一開始，就會看到你稚嫩拙劣的作品。學生們在設計學校裡，經過課程與課題的洗禮，實力理應成長了許多，卻在作品集的開頭讓人看到青澀的作品，實在是很可惜的一件事。

留下深刻的第一印象

第一印象非常重要。在一開始就給人好印象，還是留給人不怎麼樣的印象，這之間會產生很大的差異。

一開始就留給人負面印象，這個印象就會成為對方評斷你的基準，就算作品集後半有好的作品，也可能留給人「是一本平凡的作品集，裡面有幾個作品好像還可以」的形象。相反的，一開始就留下好印象，即使後半有作品不那麼好，也會讓人產生「畢竟是人，所以也不可能全部都是好作品」這般想替對方開解的想法。

也就是說，看到的即使是同樣的作品，卻有可能因為看到的順序不同改變評價或決定是否錄取。或許作品集的作者可能會覺得：如此些微的細節可能不會有這麼大的影響吧，但是，多數的面試官都很忙碌，不太會有時間深思和細細品味各位的作品集，因此深刻的第一印象有著關鍵的作用。

禁止最後才用好作品大逆轉

雖然每個人的傑出作品數量有所不同，但畢竟是人，優良的作品數量還是有限的。因此隨著作品集頁數往後推進，作品的品質就算呈現緩步下降也沒有關係。絕對不要將你的自信作安排在最後一頁，直到最後一刻才讓它登場。這樣大逆轉的場面安排，在作品集內是沒有必要的。

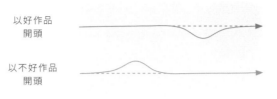

―― 作品優劣　　···· 讀者印象

以好作品開頭

以不好作品開頭

頁數

作品印象圖
如果一開始就留下好印象，這樣的好印象就會往後延續。但要是一開頭就留下不好的印象，之後就算有好作品也可能無法翻轉評價

| 專欄・同學之間的人氣投票 |

學校裡有時會出現對什麼都不以為然，天上天下唯我獨尊、人氣王般的同學。老師們對於他的作品評價可能不高，卻在同儕間擁有高人氣。他本人也因此而自滿，認為都是大人們不了解，對於作品的評價採取負面的反抗姿態。對於別人提出的修正建議，總是說「那都是因為○○」、「我就是刻意做成○○的」，而聽不進別人的意見。這樣的人我想不要進入設計業界會比較好。因為設計是為人服務的工作，存在著使用者又或者是目標客群。如果只是單純自我滿足的作品與商品是不會有人想回頭多看一眼的。

同學們正是藉著老師們的嚴格指導而成長。此外，人氣票選的方式也很容易讓人產生錯覺，因為人氣票選的投票結果不一定和一開始設定的主題有關聯，就像是歌手的人氣與實力不一定成正比是一樣的。這邊指的並不是要同學們致力去得到老師每一次的好評，而是希望受到朋友好評的同學們，也能嘗試冷靜聽取其他人的意見。

總結

- 整體評價高的作品放在前頭
- 學生不要只相信朋友間的評價
- 學生不要從一年級的作品開始排放
- 重要的是留下深刻的第一印象
- 隨著作品集頁數往後推進，作品的品質就算呈現緩步下降也沒有關係

考慮到分類、閱讀節奏與整體設計的作品排序

如同電影的剪輯，相同的影像素材依據剪輯能力的高低，可能導致完全不同的結果。

將自信作選入作品集第一分類的難處

講到這裡，可能已經有些人發現一件事情。那就是同時將所有的作品「分成幾個分類」並在「開頭放上最佳作」這件事情比想像中困難許多。是的沒錯，要將這兩項同時成立有相當難度。這並不只是純粹將自己的自信作收錄在最優先分類，接著把第二第三的作品放入其他的分類就好，而是要依據作品的情況，將第一、二、三位，甚至是第四、第五順位都選錄在同一個類別之中，這樣的安排並不是這麼容易可以完成的，因此對於作品集分類的設計，希望各位能夠花時間仔細的思考規畫。

找出第一、二、三順位之間的共通點

反過來說，可以先找出第一、二、三順位甚至是第四或第五順位之間的共通點來分類。當然在裡面稍微放入一些不同於分類內容的作品是沒有關係的。只要找出這些佳作的共通點，我想就可以向面試官簡單的傳達出你的個性。

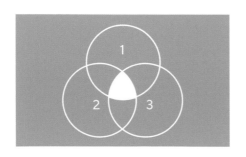

決定分類

決定剩下的作品順序前，先決定分類項目，之後再決定分類項目裡的作品順序。如果在這邊有不清楚的部分，請回頭參考「分類」篇章，見 24 頁。

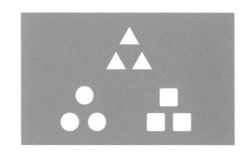

整備好素材的編輯作業

大致決定好首圖、分類，再來就是作品順序。作品順序的重要性我想應該不必再多說了吧。舉例來說，就像是影片素材齊備後，進行電影剪輯的狀態，相同的影像素材依據剪輯技術的高低，可能決定了結果是有趣還是非常無聊的。

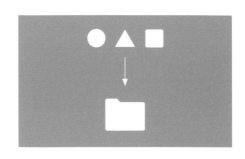

節奏

這邊想請大家注意的是整體的節奏。這裡所指的節奏，不是指一定間隔內要有週期性的重複。相反的，目的是不讓人覺得單調無趣，而去增加變化。為了防止千篇一律的單調節奏，普通的頁面中可以夾雜一些小變化，想強調的重點則可加強展示。

但是要注意的是，如果全部都以大變化來處理則會容易讓人感受到缺乏統一性的不協調感。

構成排序節奏的四要素

以下接著說明在決定作品順序時，需要注意到的排序節奏要素。

作品的內容

關於這部分，我想大家都會有意識的依照作品內容來調整。關於下列各項，需要思考整體內容的調性。

・設計內容（平面、立體、服務、網路等）
・客戶業別（教育相關、運輸業、服務業等）
・商品種類（工業製品、工藝品、食品、服飾等）

呈現作品的方式

這裡指的不是作品本身，而是指收錄在作品集時如何呈現。也就是說，在作品集裡介紹時是要以照片、圖片解說、還是以插畫等形式呈現。就算是不同的作品，但是全部都是以照片、照片、照片來呈現，馬上就會讓人感覺疲乏了，因此可以在局部做一些變化。呈現時的筆觸、風格也都會有影響。

作品的版面構成

主要會有影響的是作品的照片、插畫等元素的視覺比例。這是平面設計師應該都會注意到的。把重要的作品放大時，作品之間不能只有些微的差異，訣竅是以明確的大、中、小變化來大幅度調整對比程度。

作品的顏色

準確的說，這裡指的不是作品的排列順序，而是指版面的色彩構成。如果在一群黑色的作品中只有一個紅色作品，很容易讓人認為這其中是否有特別的含義。因此需要注意的是瀏覽跨頁時整體顏色的平衡，甚至是翻頁時色彩的變化。

決定作品順序時，不用針對以上四個要素鑽牛角尖，這只是想讓大家注意到作品排序之間的節奏。如果對此有疑慮的朋友，在這裡舉一個在一般情況下簡單的排序方法。

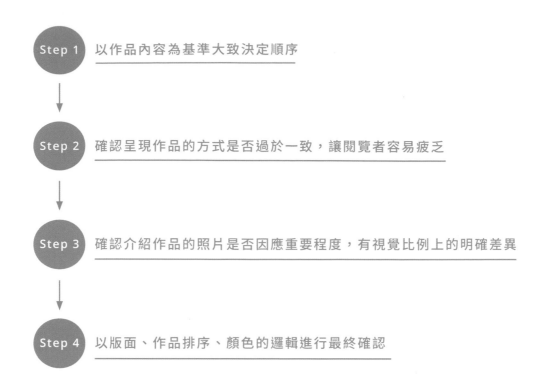

Step 1　以作品內容為基準大致決定順序

Step 2　確認呈現作品的方式是否過於一致，讓閱覽者容易疲乏

Step 3　確認介紹作品的照片是否因應重要程度，有視覺比例上的明確差異

Step 4　以版面、作品排序、顏色的邏輯進行最終確認

回到作品的節奏上，如果每頁都是同樣的節奏，容易讓人覺得疲勞厭倦，因此建議增添一些小變化。以節奏來舉例的話，比起安定的拍子，更像是變拍的感覺吧。希望這樣的說明能讓大家更進一步的理解排序的節奏這個重要的概念。

卷頭、卷末的自我推薦等等

有些人會在作品前後加入自我推薦或是目次、索引，這樣的作法會直接影響到作品集整體的流暢度。請各位留心一下從翻開封面開始，作品集是什麼時間點實際進入到展示作品的篇章呢？以電影舉例的話，就像是進入正式情節前的片頭，又或者是結束後的片尾，有著決定性的作用。關於這部分，拍攝過《鳥》、《驚魂記》、《後窗》等許多知名懸疑電影，被稱做現代電影教科書的導演希區考克曾說：「電影最重要的就是第一幕，其次則是最後一幕。」

自我推薦是必要的嗎？

自我推薦就跟前面提到的目次一樣，並不是必要的。如果不是讓人覺得有趣的文章或插畫，不放入作品集也沒關係。如果是有自信的插畫或是會讓人讀起來欲罷不能、莞爾一笑的文章，那就請盡情發揮吧。如果自我推薦裡寫的只是自己的出生年月日、興趣、閱讀、運動這樣的資訊，那麼可以不用特別放入。如果想要放進作品集內的話，像是書籍版權頁一樣放在作品集的最後一頁就可以了。

總 結	・集結佳作的分類不容易，一定要花時間思考
	・為了不讓作品排序單調，增加節奏的變化很重要
	・作品排序時，請注意這四點：作品內容、呈現方式、版面構成、顏色
	・卷頭卷末的自我推薦、目次等會影響到整體流暢度
	・自我推薦依據內容與程度，可能不是絕對必要的

Chapter 2　作品集的製作方法 I

封面

封面設計請務必以完稿呈現，必須留意的不只是封面本身，
還有封面到作品章節間的距離。

封面

封面是展現技術高度與實力的地方，相信大家
都躍躍欲試了，請做出你最好的設計吧！如果
是以資料夾製作作品集的話，有幾點想請大家
注意。

簡潔的排版

封面上僅以文字簡潔排版是完全沒有問題的。但希
望大家注意到，簡潔排版跟單純只把文字放上是完
全不同的兩件事。排版是需要經過仔細思考的。

請務必於封面寫上姓名

作品集在面試時需要交給企業方，需要將姓名寫在
明顯的位置上。

請考慮翻頁時的效果

不能單只思考封面本身，同時需要意識到翻開封面
後，下一頁與封面給人的整體印象。

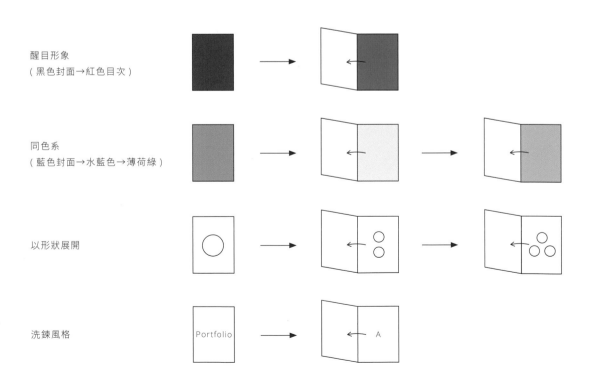

醒目形象
(黑色封面→紅色目次)

同色系
(藍色封面→水藍色→薄荷綠)

以形狀展開

洗鍊風格

封面特殊加工的情況

請注意完成度。以前曾看過一本作品集，作者在封面將自己的名字一個字一個字以手工剪貼製作，但是看起來很雜亂。因此如果有將封面以特殊手法加工的規畫，請各位以擅長的方式又或者是委託專業協助製作。

作品集封面由作者手工裝訂，標題使用活版印刷

慎防在不重要的細節上鑽牛角尖

這部分留待第五章的「進階版作品集」裡再和大家做進一步的說明。現在的階段還不需要過於追求細節，例如特大尺寸的作品集、封面包覆皮草、或是需要花時間打開的裝置等等。

【範例】

作者將作品集主題設定為「送給閱覽者的禮物」，由此主題發想設計出封面與扉頁

封面之後的設計規畫

先前提過了目次與自我推薦，接下來我整理了從封面到開始呈現作品之間距離遠近的設計思考重點。一般來說，從封面到作品之間的距離愈近效果愈佳。不過，如果確實擁有能夠印象加分的內容則不在此限，譬如前面所提到的優秀的自我推薦等。

距離近＝迅速見到作品的速度感

最短距離就是在翻開封面後馬上就看到分類扉頁。但是在這種情況下，封面頁的背面（以左翻書為例，為翻開後的左頁）請留空白頁，右頁才是分類扉頁。如果是分類有特殊的含義或是設計的話，請在封面背面加上目次。

距離遠＝在目次、自我推薦後，逐步看到作品

自我推薦、目次等請以不會令人感到疲勞的方式表現。想表達和緩形象的人適合以距離較遠的方式來規畫。反過來說，不希望以舒緩的閱覽節奏來進行的人，也可以嘗試在此自由發揮自我推薦的內容。但再強調一次，必須表現出自信作以上的水準，否則有可能會帶來反效果。

根據書本裝幀種類，部分裝幀會在書封背面黏上一張襯紙，或直接新增一張空白頁當作第一頁，這就叫做扉頁。從設計思考的角度來說，即使是以資料夾製作作品集，加入空白扉頁也是可能的。也就是說翻開資料夾的封面後，會看到空白的跨頁。如此一來就會拉長封面到作品之間的距離，因此請依據實際的需求斟酌使用。

封面到作品之間的距離近

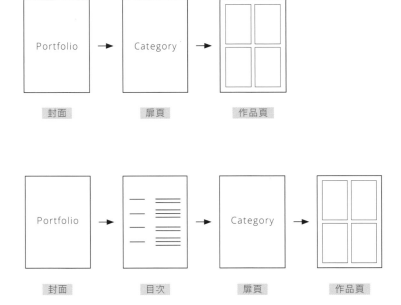

封面到作品之間的距離遠

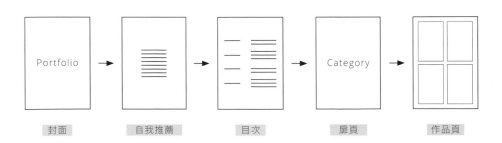

加入空白扉頁

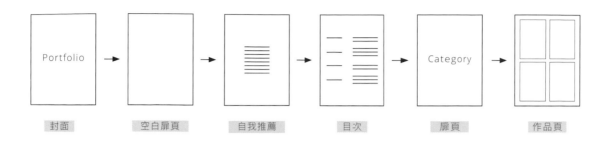

| 封面 | 空白扉頁 | 自我推薦 | 目次 | 扉頁 | 作品頁 |

總 結

- 意識到翻開封面後，封面與下一頁所給人的整體印象
- 封面＝完成度高
- 封面到作品之間的距離近可以營造速度感；封面到作品之間的距離遠可以營造和緩的形象

如何改善節奏

好的分類扉頁如同音樂演奏時靜止的一瞬間，
讓人能夠既緊張又期待翻過下一頁。

分類扉頁

音樂裡稱作 Break——演奏進行時突然的中斷，靜止剎那的無聲狀態——會讓人帶著緊張感期待下一個樂句的出現。好的分類扉頁也屬於 Break 的一種，能讓人轉換情緒之後再繼續往下閱讀。

單頁開頭＝
分類扉頁放在跨頁裡的右頁

右邊的頁面本來就像是開門一樣的形式，能夠提高下一頁的登場感以及期待感。

Break 的時間較長。前一個分類的作品無法在左頁結束的話（結束於前一頁的右頁），則左頁為空白頁、右頁為分類扉頁。

跨頁開頭＝
分類扉頁放在跨頁裡的左頁

由前一頁翻開後，左頁為分類扉頁、右頁為作品頁。雖然能傳達速度感，但是同時也使登場感與期待感下降。Break 的狀態在一瞬間即結束。

若是前一頁的作品在左頁結束狀態下，因為右頁為空白頁在此會有類似 Break 的效果。

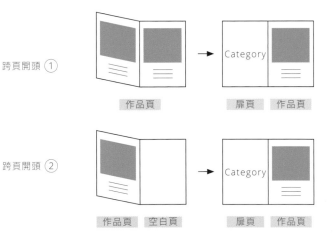

分類扉頁與 Break 的概念圖

簡潔

Category

閱覽速度快
但可用於轉換心情

插畫等

Category

閱覽速度慢
但可以同種風格延續作品集調性

分類扉頁的圖樣與速度感

跨頁版面

跨頁版面與前面講到的醞釀期待不同，而是能夠帶給觀看者一定程度的視覺震撼。

跨頁的表現方式可以是左右兩面全部使用，也可以是局部跨頁。當然左右兩面全部使用的效果是最為強烈的，但是在不同的情形下根據使用方法的不同，可以產生各種效果。

兩頁皆滿版

一頁滿版一頁局部使用

僅使用頁面上半部

單頁整面裁切

單頁整面裁切指的是頁面周圍不留空白的狀態。也就是說照片或是插畫會以滿版的方式表現，這個表現方式是除了跨頁版面以外效果最強烈的。但若是頻繁的出現整面裁切或是跨頁版面的話，效果會逐漸遞減，因此請選擇時機使用。

單面整頁滿版

總 結

- 利用分類扉頁引導情緒轉換
- 單頁開頭的分類扉頁可以營造作品登場的期待感；跨頁開頭的分類扉頁可以營造速度感，但期待感會降低
- 跨頁版面能夠帶給觀看者一定程度的視覺震撼；單頁整面裁切是跨頁版面以外效果最強烈的表現方式

版面設計的原則

可加入小的視覺點，每個細節都可能讓人耳目一新。

安排小的視覺點來做變化

一般的頁面不需做到像前一主題那樣的大變化，只需要注意在局部安排小的視覺點來做變化就可以了。使用以下幾個要素會有一定的效果，這些要素將會在第三章裡詳細解說。

模擬示意圖

為了能讓人了解實際展示時的形象，我們能以展示範例、施工範例、使用範例的示意圖來呈現。示意圖可以讓人更容易理解，也能夠增加真實感。如果無法實際拍攝，使用合成照片也沒有關係。

人物

在作品照片裡加上人物，會使整個畫面的呈現方式完全改變。可以讓人清楚了解物品的使用方法、大小等，呈現出有溫度的氛圍。

實體樣品

展示平面、產品設計時不是只放上展開圖或是 CG 圖像，而是將作品以實體樣品呈現，拍攝後再放入作品集。不同於 CG 圖像，實體樣品更能展現作品的存在感與臨場感。

戶外照片

戶外的照片也能改變氛圍，展現出開放感。可以在作品後方放上戶外風景，或是實際在戶外拍攝的場景。

去背照片

不將作品僅以角版（四方形照片）方式呈現，善用去背照片可以替版面帶來變化。適合用於強調的重點，或是設計成像雜誌雜貨頁面一般繽紛的配置。

草圖、草案

希望大家能盡量放上最終設計前的草案或是發想時的草圖，可以讓人更理解此作品的思考過程以及構想階段的寬廣度。

避免重複、相似的呈現方式

前面已經提到過，重點是作品、呈現方式、色彩等各個面向要避免持續以相同的方式出現。相似的頁面最多只能連續兩個跨頁，第三個跨頁請務必試著加入變化。

頁數

說了這麼多關於整體的流程，那麼作品集全部需要做成幾頁呢？我經常被問到「作品集要做幾頁才好呢？」這是個很難回答的問題。我有看過頁數很多但看到最後也不會覺得厭倦的作品集，也看過頁數與作品數量都很少但是整體很有存在感，讓人印象深刻的作品集。以我的認知來說，學生一般最少20頁開始，職業人士最少30頁。上限又更難說了，如果是一般程度的作品，大概60頁就會開始覺得疲勞了。

總結	• 一般的頁面中請安排小的視覺點，也可加上示意圖增加真實感
	• 相似印象的頁面不超過兩個跨頁
	• 頁數雖然無法一概而論，但學生大約為20頁～、職業人士為30頁～、60頁做為參考標準

基本格式 I

基本格式是整體閱讀節奏的關鍵。

基本格式是不可或缺的

在製作雜誌或是型錄等頁數較多的刊物設計時，貫穿整體、營造統一的基本格式是不可或缺的。

沒有格式的話，容易給人「整體結構鬆散」的印象。 但是，過度受限制也是不需要的。不時會看到受自己規則所束縛，導致整體設計或者構成困難的情況。

理所當然的，作品集的主角是收錄的作品，「過分強調『格式』容易招致反效果」。曾經看過作品彷彿陳列在各種異空間的作品集，每翻一頁觀看的心情也隨之沉重起來。

「格式」只要能夠體現這是同一本作品集就可以了。

格式與節奏

這邊以簡易的幾張圖表來展示格式與節奏之間的關係。

1 跨頁 1 作品

左邊為文字敘述，右邊為作品照片。給人沉靜且簡潔的形象，但也因為過於靜態，不適合有著多元作品的作品集。

1 頁 2 作品

左右頁皆為上下兩樣作品。比起前一項的「1 跨頁 1 作品」，格式上可以在橫式與直式之間做變化，但是由於空間變小的關係反而容易看膩。這樣的形式比較適用於展示多樣的作品種類。

1 頁 3 作品

各頁的作品為三個以內，配合作品尺寸調整排版，自由度高且變化豐富。根據放入的作品與照片類型能夠表現出完全不同的風貌。

總 結	• 作品集沒有基本格式的話，容易陷入「整體結構鬆散」的印象
	• 格式不過度設限，也不過分強調

基本格式 II

不是設計科系出身的學生或求職者，則可運用網格系統。

網格系統

雖說格式的規則可以由個人決定，但是為了平面設計系以外的朋友們，在這裡提供大家一個便利的方法，那就是網格系統。網格系統開始於 1950 年代的瑞士，一直代代相傳至現代的設計手法。主要用於雜誌、書籍等編輯設計，自從開始有網路之後，被大量的運用在網頁製作上。

以網格制定參考線

以一定規則與間隔的直線、橫線切割版面，並且將這些線條當作參考線做成網格，在網格內進行照片與文字區塊的排版，如此一來就可以做出安定沉穩的畫面。在這裡實際以幾個例子解說。

直式 2 分割

單純只有兩個區塊，對於排版感到猶豫的人適合使用這個方法。但是因為有此限制的關係容易缺乏變化看起來單調，可以視情況超出網格以增加變化。

直式 3 分割

只是多增加了一個區塊，自由度也就跟著提升。從文字區塊的位置來看應該就能輕易理解。但是文字區塊與網格以不同的規則來決定位置也沒有關係。

直式 11 分割

分割數愈多自由度也就愈高。但是從另一個角度來看，同時也增加了排版的難度。像這個例子是以奇數做網格區分，當使用偶數單位來製作後所剩下的一格則可以增加排版的變化。

原本應該一併介紹直式與橫式分割混用的排版方式，這樣的畫面構成比較穩定，但是以作品集製作來說，這樣的排版方式會容易被規則束縛可能不完全適用，所以這裡僅以直式分割為範例來介紹。各位對於基本格式的分割方法有了一定的了解之後，請在實際製作時多加嘗試。

| 專欄・以網格系統製作 LOGO |

網格系統也可以做出原創的 LOGO，這是在使用 Mac 電腦做設計的時代來臨之前廣為使用的方法。我想最近有許多人是依賴 Illustrator 製作 LOGO，如此就可以在短時間內比較許多不同的字體。

做法與前面講的排版方式相同，畫好網格將格子填上，可以做出安定且線條粗細均一的黑體字。根據文字排列有些可以直接使用，有必要的話也可以加上斜線或曲線加以修正，或是調整字距、字高等細節。

總結　｜　▪ 網格系統可以做出安定的畫面構成

基本格式 III

網格系統以外的版面設計原則。

格式範例

接下來看看除了網格系統以外的範例吧。基本上沒有特別的限制，但是建議先決定白邊（頁面上下左右預留的空白）和規格說明的擺放位置，不過沒有必要被規則所束縛。接著決定統一使用的字型與顏色，請維持在三種字型與三種顏色以內，才能夠表現統一的調性。

將圖說固定在左頁，其餘的空間自由發揮的排版範例
將圖說的位置以置頂或置底、置右等方式調整，就可以變化出不同的形象

將作品統一對齊底邊的排版範例
作品下方留出較大的空間放入圖說，根據留白空間與圖說位置可以營造出不同的形象

將作品以跨頁版面方式製作的大膽格式
根據作品的展現方式、照片或是背景等變化可以營造出不同的形象

| 專欄・使用資料夾製作作品集的注意事項 |

以上基本篇裡教了大家如何使用資料夾也能做出受公司青睞的作品集，但在這裡關於格式有一個很重要的注意事項。

基本上底色使用白色
大多數的人會使用噴墨印表機或是雷射印表機將作品輸出後放入資料夾。因為不這麼做的話，一張一張根據裁切線來裁切會非常的花工夫。但這麼一來，當我們將背景加上顏色會發生什麼事呢？沒錯，就是在紙張的四周留下白邊。依照印表機機型的不同，留下的白邊有從 3mm 甚至到 1cm 的都有，些微的幅度差異會讓人感受到不統一的違和感。因此即使會帶給製作上很大的限制，但是以白底製作作品集的格式是比較恰當的。

有些噴墨印表機可以「無邊印刷」，雖然有些人會利用這樣的功能，但是我不太建議大家使用。無邊印刷其實是印表機自行將設計放大之後再列印，放大的這部分就不在我們設計的控制範圍內，而是印表機自行替我們決定了。所以我還是推薦大家果斷的以白色做為底色。

總結

- 統一白邊（頁面上下左右預留的空白）、規格說明的擺放位置，以及字型與用色
- 控制在三種字型與三種顏色以內
- 使用資料夾製作作品集時，底色使用白色

直接刊載插畫作品

搭配符合插畫作品的背景,展現出具深度的世界觀

將個別作品以拼貼的方式表現獨特性之外也展現出魄力

以大膽的角度呈現作品。比起表現細節更著重於傳達整體形象，這種方式用於作品集上很有效果

Chapter

3

作品集的製作方法 II

第二章解說了作品集整體的架構與編輯，接下來的第三章終於要開始說明刊載作品的處理方式。

其實希區考克在回答完「電影的第一幕很重要，其次則是最後一幕」之後，還說了這麼一句：「而最重要的就是這兩者之間。」這裡指的就是第一幕到最後一幕之間的內容。

讓人一目了然的作品集 I

導致作品集無法一目了然的原因，
不外乎有刊載方式、背景條件與認知察覺這三個問題。

是否能讓人一目了然？

即使是業界資深的設計師，做出來的作品集有時也會讓人感到「嗯？這是一個什麼樣的作品呢？」，讓人看不出刊載的作品到底是什麼。而造成這種情況的原因有三大類，以下就來一一解說問題究竟出在哪裡。

「刊載方式的問題」單純只是在製作時有些地方沒注意到而已，而「背景條件的問題」則必須有意識的找出問題點來解決，最後一項「認知察覺的問題」則最難發現問題點在哪裡。

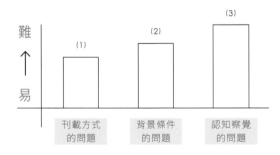

三階段的難易度示意

大概有些人會很驚訝，將作品放到作品集裡怎麼這麼困難啊？其實一點也不難，有一個很簡單的解決方法，那就是「將作品集給可以信賴的人看」。不是在開玩笑，這個方式真的能讓你輕易解決問題，只不過這個可以信賴的人必須要能夠判斷設計好壞以及了解你所要求職的業界，當這個人指出作品集裡面有看不懂的部

分，就是你所要修正的地方。相反的，如果只有自己一個人的話就會有點難度，因此我在下面逐步解說這三個問題點。

<div style="border:1px solid #999; text-align:center;">刊載方式的問題</div>

出乎意料的有許多人不太會深入思考作品應該要怎麼樣在作品集裡呈現，其實這個問題只要你稍稍停下腳步，思考一下，並且多加注意的話就可以解決。

只放上作品的展開圖

最常看到的就是只放上作品展開圖的情況，而這個情況正是問題所在。當放入的作品只有展開圖的話，即便這個作品是可愛新奇的零食包裝，看起來也只會是一群幾何圖形的組合，無法讓人想像出產品的實際樣貌。因此，刊載作品的時候，請放上能讓人一眼就理解作品完成樣貌的圖片。

照片的拍攝方式

還有許多狀況是由照片的拍攝方式所引起，像是不講究拍攝背景、角度、燈光等等都是造成這些狀況發生的原因。我曾經看過一個產品設計作品，只不過是拍攝的照片看不出作品尺寸大小，就讓人完全無法理解這個作品的使用目的是什麼。

說明文字或圖片

有許多作品要是不充分說明的話就無法看出尺寸、形狀或是動態等等，這當中又有些平面設計作品讓人難以判別究竟是海報、冊子封面、還是網站，因

此需要有最低限度的說明文。要是有無法用文字說明的地方，可以使用解說圖或是構造圖來表現。

可愛包裝的立體圖與展開圖

然，但是第一次看到這設計作品的人不一定都知道這些設計的背景條件。

例如，本來是以年輕女性為主要客群的零食包裝，在期間限定的活動裡以銀髮族為目標客群販售，要是不了解這個前提的人看到這個包裝可能會覺得很突兀；又或是鎖定遊戲玩家為對象所設計的網站，網站上的角色一覽表對遊戲玩家來說或許很有趣，但是對遊戲沒興趣的人看了只會覺得很無聊。

像是這樣，自己認為理所當然的前提，常會不小心誤以為其他人也都理解。因此在製作作品集時，請重新認知到每個人都是第一次看這本作品集，並且再次檢視是否有以下這些背景設定需要說明：

・是否為全新發售、重新規畫、期間限定的產品等
・設定的地區、範圍等
・目標客群是否有變動
・是否有延伸其他種類

讓人看不出刊載作品是什麼的第三個問題點「認知察覺」，雖然有些複雜，不過因為這點非常重要，因此另闢主題說明。

背景條件的問題

設計師對於自己所設計的作品，都有一定程度的了解，也因此容易將種種設計條件的前提視為理所當

總結

‧ 作品集讓人難以理解的主要原因有刊載方式、背景條件與認知察覺這三種問題
‧ 刊載方式的問題＝未深入思考
　只放上作品的展開圖、照片的拍攝方式有問題、欠缺說明文或解說圖等
‧ 背景條件的問題＝誤以為其他人也理解
　沒有說明是否有期間限定、地區、範圍、目標客群、延伸種類等設定

讓人一目了然的作品集 II

做好作品集不只牽涉到技術，也關乎是否能站在對方的立場思考。

關於設計的敏感度

製作作品集時必須站在對方的立場思考，這個做法不僅可以用在作品集上，也是做設計時的重點，而這部分很難只用文字解釋。

社會化

日本的電視節目可以看到以不同地區的常識與見解做為主題的節目。即使是資訊流通的現代社會，仍然存在著區域性的特有常識，而這些節目便是藉由這些常識落差做為節目的賣點。

例如日本大部分的地區都認為壽喜燒是以牛肉為主，但有些區域卻認為「誰要吃這麼甜的肉啊」轉而製作豬肉壽喜燒。還有，通常只會出現在賣場一小角的食材「竹輪」，在某些地區的賣場卻可以分配到 2～3 公尺的區域。像是這樣，藉由各地區的常識差異來吸引觀眾，就是這些節目受歡迎的原因。

人會隨著生長的地區、環境逐漸社會化，並將這些當作常識，而一個人要是沒有經過社會化的過程，將很難在這個社會上生存。所以當我們所認知的常識與其他社會的常識碰撞時就會產生疑惑，愈是習以為常的常識受到挑戰，愈是會感到困惑。

站在對方的立場思考

一個人的觀點與見解也是以同樣的方式形成。像是認為紅色適合小女孩就是受到社會環境的影響，或是相信星座血型占卜、美女就是要瘦等等這些都是因為社會的認知。

那你是否認為在相同的環境與社會中做設計就沒有障礙了呢？其實不然。社會化會因地區、公司、家庭、朋友的不同而產生差異。

如此一來，以自己所認定的常識做設計的話，對方很有可能無法理解，而這個就是站在對方立場思考的難處。上面敘述的乍看似乎跟作品集沒有太大關聯，接下來我就以類似的觀點舉例說明。

性別

大家對於性別的認知差異已經根深柢固，不僅是男女之間的生理差異，還包含腦部的傾向。在先天的差異下還要再加上身為男性、身為女性以及後天的影響。

地球上大部分的地區都會有「女性＝紅、男性＝藍」的既定印象，因此如果男性設計師下意識選擇使用藍色時，會讓人難以分辨這個選擇是否中立。我也曾經在製作以女性為客群的設計時，試著站在女性視角來思考，不過即使如此，仍可能只是由男性觀點所想像的女性視角。

負片的圖形
一般來說，女性對於負片形狀比較敏銳，因此有可能較快識別出這個英文單字

生長環境

國家、城市、周邊環境、家庭等，我們都在不自覺的情況下受到環境的影響。像是將學生時代的某個老師說的話認為是普遍的想法，又或者將某個公司的作風誤認為是整個業界的作風。

我曾經教過一位留學生，他提交作業時紙張的切口是用手撕的，原本我想要請他好好注意一下，但是在了解詳情後才發現原來這是國情不同，我因此體認到每個人的認知差異竟然這麼大而且根深柢固。

姓名	王曉華
職業	幼稚園老師
興趣	烘焙
近期購買	手帕
喜歡的食物	義大利麵
休閒活動	購物
專長	彈鋼琴

姓名	王曉華
職業	司機
興趣	釣魚
近期購買	燒酒
喜歡的食物	牛丼
休閒活動	兜風
專長	空手道

淺意識下的性別差異
即使姓名相同，但你是否根據職業、興趣而直覺判斷出左側為女性，而右側為男性呢？

身體

最後這一項則是最貼近每個人的後天要素。只要我們不生病或受傷，基本上會一直以同一個身體感受周圍的環境，並以肉眼看不到的速度成長，塑造出屬於自己的五感。那麼其他人是否也跟自己看到一樣的世界呢？這不是一個哲學問題，而是在物理上身高較高的人，的確以比較高的視線在看這個世界，不管是穿過門的時候，走在人群裡的時候，或是在電車裡，不同的身高看到的世界也不同。

新魯賓之杯
可以看做青蛙，也可以看做熊的雙重形象。第一眼看成青蛙的人就會一直以為這就是青蛙

總結
- 製作作品集時必須站在對方的立場思考
- 人會隨著生長的環境逐漸社會化，對於事物的見解產生差異。每個人都會受到性別、成長環境、甚至個人身體的影響

各項作品裡你想要展現的重點是什麼呢？

不只作品的好壞，作品集還能看出發想力、落實創意的能力、完成度、
喜好、應用軟體的技能……種種關於你個人的技能與性格。

展示的重點是什麼？

在第一章裡有提到，作品集可以傳達許多資訊給面試官，而這其中有許多是可以透過刊載的作品來傳達的。因此請有意識的展示出你所要傳達的，或是想要讓其他人注意到的部分。舉例來說，你想要展現的是一系列設計作品之間的形象整合？還是設計完成品的精確度？自製的插畫？又或者是有趣的企畫發想？……

在展示作品集的時候，盡可能不要遺漏任何可以展現自身能力的機會，即使與作品原先的主

旨有些許不同也沒關係。至於可以展現的項目有以下這些。

發想力

不論是哪方面的設計領域都相當重視發想力。一般來說，水平思考的創造力，也就是在思考過程中跳躍的發想出嶄新點子的能力非常重要，但是除此之外，講究邏輯理論的垂直思考也很重要。換句話說就是，除了創意新穎的作品之外，經過深入思考的作品也請有自信的放進作品集裡吧。

落實創意的能力

有時會看到一些年輕設計師或是學生，在將想法落實到設計的這個階段中，逐漸偏離原先的構想，而做出與原先構想天差地別的設計。因此在做設計時，不能光想著表面上看起來夠不夠帥氣，而是必須確實呈現原本的構想。

完成度

企業在應徵成員時，找的是能成為公司即戰力的對象，因此作品的完成度愈高，獲得的評價就會愈高。一般來說，設計案的預算與曝光度成正比，設計預算愈充足，人口觸及率愈高，因此設計師就必須做出不管誰看了都能認可的完成度。高完成度雖然可以經由經驗累積，但是實際上有許多設計師就算有好幾年的業界經

歷，仍做不出高完成度的作品。所以，這個看似理所當然的能力，其實是可以加以展示的重點。

速度

上面提到了落實創意的能力與高完成度，接著就是速度了。當然，最理想的情況是可以同時做到又快又能確實呈現，完成度也高。但我們不是超人，所以通常會依據個人特質而分成速度型或講究型。

喜好

作品裡可以適度展示個人喜好。設計雖然是為了達成某個目的而製作，但是個人喜好仍然會影響作品的呈現，有的甚至還會影響到設計師對於工作的熱情。

此外，假設今天換個立場，當我們是採用方的時候，是不是也會想知道未來的工作伙伴有什麼樣的興趣喜好呢？

美術相關技能

如果在攝影或插畫有一定程度的話，就算不是專業攝影師或插畫家，也請將作品放進作品集裡。除了前面這兩項，如果還有其他設計、美術相關的技能，像是水彩、油畫、鉛筆素描、西洋書法、紙工藝、手工藝等，只要水準夠高，都可以以好的形式放進作品集內。像是這樣的技能，不僅可能影響到應試結果，根據擅長的種類不同，甚至有可能會影響到公司的未來呢。

應用軟體的技能

電腦軟體技能的重要性會根據業務內容而有所不同，因此可以視情況適度的展示軟體應用能力，讓採用方能提前了解你的程度。當然這些技能不只限於使用電腦，在科技快速進步的現代，也許其他不起眼的技能會為工作帶來意想不到的影響。

邏輯思考

這一項在作品集裡不容易展現，就算在作品集裡寫了長長的文章也沒有人會好好讀，因此可以藉由作品集的整體架構、各個作品的展開方式來表現。根據應徵的職種、領域，有些會需要在面試時展現邏輯思考能力。

專案執行力

在執行大型設計專案時，會由團隊一起進行，而時程控管的工作大多會由設計總監、製作人等職務來擔任。因此，如果有管理時程資質的人，就算不是擔任這些職務，也可以展現出來。這一項跟邏輯思考一樣，較難以作品來表現。

氣力與體力

氣力！體力！最後一項提到這個乍看似乎很無厘頭，但是在工作上能深入講究到什麼程度，這一點可是非常重要的。

作品該如何展示呢？

刊載作品的方式不只有原製作檔案的格式，也可運用照片、草稿、縮圖、構造圖與
說明文字等，增加作品集的豐富度，也讓人更好掌握每個作品的特性。

要如何展示作品呢？

那麼，要如何展示作品才能讓翻閱作品集的對
象了解到作品的優越之處呢？

以下幾個具体實例可以解決前面所提到的 1) 刊
載方式的問題、2) 背景條件的問題、3) 認知察
覺的問題。只要作品夠好，就算直接放上作品
集，某種程度上也能夠傳達出作品的優點。但
是可以的話，我們當然會想要呈現出更好的效
果，並且利用這樣的效果向對方展示自己對於
資訊整理的掌握程度。

刊載作品最一般的方法就是直接將原有的檔案
放上作品集，如果是海報的話就是方形，盒狀
包裝就放上展開圖，產品設計的話就是放上立
體圖。雖然這樣的展示方式不能說不好，但是
會產生前面提到的「刊載方式的問題」。因此
在將作品放入作品集時，不要只想著直接放入
原檔案的形式，因為整本作品集都這樣放的話
不是好的呈現方式。以下是展示方式的要點，
以及希望大家加以思考的部分。

> 以照片刊載

將作品拍攝後以照片形式刊載的效果非常好，關於
拍攝有幾個注意點與方法，像是要以什麼樣的攝影
方式進行？只放作品的照片嗎？刊載的照片要使用

角版（四方形的照片）
還是做去背裁切等等。
關於照片的處理方式
非常重要，會在主題
23-26 裡詳細整合。

> 草稿、縮圖、其他提案

不只放上完成作品，視情況將製作過程也一起放進
作品集吧。

· 經過多方嘗試的發想案
· 作品從開始到完成的過程
· 與最終定稿不分軒輊的其他提案

像是這樣的資訊可以展現出你在作品背後付出了多
少努力。因此請好好回頭搜尋以前的資料吧 。

刊載圖像的大小

頁面中各個作品要以什麼大小刊載，這也是非常重要的問題。在規畫時請詳細思考我們要展現的是什麼，是作品的細節還是與其他作品的比例等等，先做出幾個不同的排版來檢視。這部分跟第二章提到的整體節奏有關。

展示整個作品？還是展示局部？

理所當然的，一般我們刊載作品大都是展示整個作品，不過仍然可以思考是否要展示局部。像是以局部特寫展示製作時特別講究的細節。或是相反的，將設計物的使用環境一併呈現等，視情況與效果選擇呈現方式。通常像這種情況就可以先展示整體之後再展示局部，或是只展示局部而不展示整體也是可行的。

作品以外的補充

如果單以作品或說明文難以表達時，可以利用簡易的說明圖、構造圖、動作解析圖來展示，甚至使用插畫等方式補充，會讓人更容易理解。產品設計或建築設計的作品，同時刊載立體透視圖與平面圖的話會有很好的效果。

【範例】

運用插畫說明使用方法

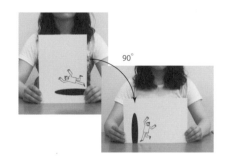

使用照片說明將書籍旋轉之後會有新的故事展開

總結	・為了確實傳達出作品的優點，不要只刊載作品原檔案，而是以更有效的方式呈現，並且向對方展示自己對於資訊整理的掌握程度 ・展示方法的要點： －以照片刊載 －草圖、縮圖、其他提案＝不只放上完成作品，視情況將一系列的製作內容或過程也一起放進作品集 －檢視刊載圖像的大小與展示部位 －單以作品或圖說難以理解時，以簡易的說明圖、構造圖、動作解析圖、插畫等方式補充作品資訊

展現作品多樣性的設計 I

呈現作品的多樣性，重要的是明確傳達所要傳遞的訊息與世界觀。

展現作品多樣性的用意

關於在主題 5「盤點作品 I」中，提到的修正作品的其中兩個方法——多樣性與延伸創作——將在本篇章詳細說明。作品的多樣性展開，不是只有修正作品，而是有更重要的用意，那就是將作品的世界觀與傳遞的資訊明確的表現出來。比起只放上一樣的作品，以複數種類展開變化的形式更能表現作品的世界觀。

> ### 展現作品的多樣性

首先，先來說說如何展現作品多樣性的製作方式。將一個主題或主旨做為作品的基礎概念，並以此為主幹向外延伸，根據實際製作情況可延伸出顏色、形狀、季節、區域等多樣性變化。

以下為單項作品→多樣性展開範例：

夏季→春季、秋季、冬季

只要是無關季節，整年度都可使用的產品就沒問題。假設像是車子的廣告，比起單項作品，以一整個年度來規畫，更能夠呈現豐富的印象。又或是書籍設計，比起只有一冊、兩冊，以整套系列書籍來呈現會更具有存在感。

年輕族群→高齡族群、幼齡族群

只要產品的販售對象不受到年齡限制的話就沒問題。經常可以看到產品實際進到市場販售之後，販售的對象比起原先預設的範圍更廣泛，像是原先預計針對孩童販售的牙膏卻受到年輕女性的喜愛，又或是原先以女性為販售對象的零食卻受到男性歡迎。

女性→男性

根據性別不同，有些設計在呈現上會受到既定印象束縛而不容易有變化，但仍可以大膽將中性定位的產品嘗試做出以女性、男性為販售對象的設計。

都會取向→鄉鎮取向

這一項的發想可能不太容易，雖然有許多人會說設計大多是針對都會取向製作，但我們依然可以改變製作的視點，以地方性、區域性做為發想概念。

但是有一點需要注意的是，如果有不適合改變的，或是自己不想改變的部分就不要刻意去改變，因為我們想要傳達的世界觀或是主旨會過於薄弱而不具有說服力。

對應上面舉的例子來看的話：

夏季→春季、秋季、冬季

如果是具季節感的產品就需要多加思考，像是泳裝的設計必然是以夏季為前提製作，所以無法有其他季節的變化。但如果把這個情況轉換為「誰說泳衣只能夏天，一年四季都能穿」的方式製作的話或許可行。需要注意的是，這樣的情況下，這個提案發想就與原先大家所認知的設計概念大不相同，因此需要深入思考才行。

年輕族群→高齡族群、幼齡族群

如果目標對象改變會產生重大影響的話就必須謹慎處理。例如，從幼童開始到成人都可以使用的椅子，就不適用這一個作法，因為成人無法逆生長，就算將概念轉換為由成人到次世代都可以使用的椅子，也會讓人產生「為什麼是以成人做為起始呢？」的疑問。如果設定為多世代都可以使用的椅子或許可

行，但就跟前面泳衣的例子一樣，這樣的發想就與原先的概念大不相同了。

因此，在呈現作品多樣性時，必須要有明確的世界觀，方式也不要太複雜，最好是實際在市面上出現也不會讓人覺得突兀的程度是最好的。

【範例】

將寵物食品包裝延伸製作出各種宣傳品

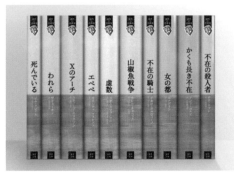

原先只製作了兩冊的裝幀設計，經由變化書背設計成為整套系列書籍

總結

- 呈現作品多樣性的用意＝作品世界觀的明確化
- 呈現作品的多樣性，主幹不變，向外延伸其他主題
- 避免做出會使傳達的世界觀或是主旨變得薄弱的變化

展現作品多樣性的設計 II

一再重複不同尺寸的單一設計容易讓人厭倦，
不如將其延伸、發展到不同媒介的宣傳品上。

延伸宣傳品種類

上一個主題「展現作品的多樣性」，指的是設計本身的延伸、發展。接下來則是將同樣的設計作品以不同種類的宣傳品或媒體來展現。這兩種呈現方式的用意都是為了更加明確呈現出設計作品的世界觀。

延伸宣傳品種類＝延伸媒體種類＋運用宣傳品

為了讓大家比較容易理解，所以使用「延伸宣傳品種類」這個說法，但是嚴格來說應該稱為「延伸媒體種類」，也就是指在不同的媒體中運用不同的宣傳品。

由一個主視覺延伸製作出傳單、海報、手機網站、會場簡報等設計

Resize

我面試過許多廣告圈的設計師，有些應試者的作品集讓人很容易膩，那是因為作品集裡面有許多設計相同只有尺寸不同（Resize）的作品，因此翻閱作品集時會有類似的頁面一直重複的感受。

大型的活動廣告會需要在各種媒體上曝光而有非常大的出稿量，根據刊載的媒體，有時會需要不同的表現方式或是尺寸比例差異大的變化；但是反之，有些則只是以相同的設計去做微調，導致整體看起來幾乎沒有任何變化。

如此一來，放進作品集時，前者的作品也許不會膩，但是後者就會發生相同的設計連續出現好幾頁而讓人看膩的情形。為了防止這樣的狀況，延伸宣傳品的種類就變得非常重要。

延伸媒體種類

將原先的廣告轉換為其他不同介面的媒體，甚至是延伸至不同的宣傳品。

海報 → 雜誌、公共運輸廣告、戶外看板等
如果是橫式的海報，幾乎就可以直接當作電車內展示廣告來使用，要是合成在看板上的話就可以當作戶外廣告。

如果是直式的海報，只要重新評估一下文案，也可以用在雜誌廣告上。當然也可以以不同尺寸展開，運用在更多的媒體上。

商品包裝 → 賣場 POP、行銷冊子、試用品等
以零食的包裝為例，可以延伸至超商、超市、百貨或直營店等各式賣場，根據販售地點不同，所需要的宣傳品也不一樣。

企業網站 → 活動網站、行動載具網站、網路行銷
（Affiliate）、線下宣傳品等
如果是網站設計的話，則可以將局部 Resize 之後做成 Banner 等方式呈現。考慮到最近網站設計的趨勢，如果同時結合其他數位媒體或線下媒體的方式會很有效果。我個人的話，會想看到由網站設計所發展出的一連串延伸，甚至是沒有圖片的動態搜尋

廣告，我想應該會很有趣。

上面舉的只是部分例子，讀者可以多觀察自己的設計物會在市面上以什麼形式宣傳、流通、販售，我想就可以得到更多關於媒體或延伸宣傳品的靈感。

延伸創作的另一個優點

延伸創作自己的自信作、優秀作的話，還可以多賺幾張頁數。用賺頁數這個說法乍聽也許有些突兀，但以現實面來考量的話，與其增加其他程度一般的作品，還不如多增加一些程度好的作品頁面。因此請讀者抱持著自信增加頁數吧。

總結

- 延伸宣傳品種類，嚴格來說是指延伸媒體種類與運用宣傳品
- 設計相同但尺寸不同（Resize）的作品會讓作品集看起來無趣
- 延伸媒體種類，指的是將原先的廣告轉換為其他不同媒介的媒體，甚至是延伸至不同的宣傳品
- 延伸創作可以增加作品集裡好作品的篇幅

有效運用攝影照片 I

即便是典型的設計物拍攝，也會根據不同的背景、拍攝環境、
光線與角度呈現不同的氛圍。

有效運用攝影照片

前面提過許多次關於攝影的話題，我將在這個
篇章內詳細說明。刊載作品時，照片是極為強
力的武器。除了立體作品之外，運用在平面作
品或是虛擬的網頁、遊戲作品上也很有效果。
下面我舉幾個代表性的攝影方法來說明。

物件拍攝與人物拍攝

照片的拍攝方式有許多種，與設計物相關的可
以大致區分成「物件拍攝」與「人物拍攝」這
兩種，我會從作品集的觀點來解說更詳細的拍
攝方式。首先，這一頁會介紹不出現人物的基
本物件拍攝。

> 物件拍攝＝指照片內不會出現人物

a. 沒有背景，只有設計物的照片

這是作品照片典型的呈現方式，僅利用紙張等做為
設計物的背景，呈現作品的陰影。一般大多使用白
色或黑色的背景，但也可以使用其他顏色的背景，
讓整個畫面與作品呈現出更多不同的表情。如果預
計要將照片去背裁切的話可以使用這個拍攝方式。

b. 背景的演出

如要強化戲劇效果，可以透過在室內設置小道具，
或是戶外取景拍攝等做法來提升設計物的世界觀。
雖然這樣的拍攝方法大多會把設計物放在鏡頭最前
方，但是也有把設計物放在中景或遠景來呈現的方
式。

由左至右為無背景、去背、室內、室外近景、遠景

給初學者的注意點——
有時候會看到過於講究背景，反而使作品輪廓不清楚的情形。因此在拍攝時請多注意
拍攝的角度、背景顏色濃淡，仔細觀察背景是否能夠襯托作品、作品外形是否清晰。
小心不要讓照片變成「大家來找碴」的情況了。但是如果是為了傳達氛圍的示意照那
麼就另當別論。

c. 光線的演出

最基本的打光方式就是順光，也就是指由相機側打光，讓作品面向相機的那一側照到光源。根據不同設定，也有從側面打光，或是從背面打光的逆光，這些都是具有效果的呈現方式。除此之外，還有由一盞燈以強光直射的硬光，或是讓光線經由反射後的軟光。在拍攝時，光線要投射在拍攝物的何處，以什麼程度的光線打光，這些都會大大的影響拍攝物所呈現的表情。

d. 角度

因為是要放進作品集內的刊載作品，因此一般多會以具有說明意味的角度來拍攝。但是實際在拍攝時，請不要像生產線般將全部的作品都以同一個角度拍攝，而是必須仔細檢視，以能傳達出作品優點的角度來拍攝。

這裡可以與前一章提到的節奏一併思考，試著在局部做出變化來營造重點。

不同的打光方式，由左至右為順光、側光、逆光、講解用的角度、大膽的角度

總 結

- 除了立體與平面作品之外，將照片運用在遊戲或網站等虛擬的作品上也很有效果
- 沒有背景只有設計物是作品照片典型的呈現方式，背景紙、拍攝環境、光線強弱與角度，都會讓整體呈現出不同的表情

有效運用攝影照片 II

拍人物或是人與設計物互動的照片，也要留意光線、拍攝角度、
人與物誰為背景等諸多細節，營造出自己想要的氛圍。

人物拍攝

接下來是人物拍攝的基本說明。這裡雖然以人物為主軸來解說，但是前一頁裡提到的「光線的演出」與「角度」對於人物拍攝也很重要，因此在攝影時，不要光只是注意模特兒的姿勢，也必須多加注意這些要素。

<div align="center">人物的服裝、姿勢</div>

攝影初學者在拍攝人物時，很容易一不小心就忽視了服裝跟姿勢。有些人是真的沒有注意到，但有許多人則是怕對模特兒不好意思。大多數的人在拍攝作品集時，找的模特兒多半不是專業人士，而是身邊的朋友對吧？也許會礙於交情或是因為是請朋友幫忙沒有費用而感到不好意思，但是因為作品集關乎人生的未來，所以這時候請務必把自己當成專業的攝影師吧。

a. 服裝
配色、花紋會對畫面造成很大的影響，但不僅要注意服裝的顏色與花紋，對於衣服的形狀、氛圍、季節感也必須留意，請讓模特兒穿上符合整體畫面的服裝吧。

此外，最好不要只準備一套服裝，以防萬一請多準備一套預備用的會比較安全。

b. 姿勢
以傳達作品外形、機能、形象為前提來思考最適當的姿勢。不要只拿著作品站著，可以嘗試擺出與人對話、微笑，甚至是跳舞的姿勢都可以。請在拍攝前事先與模特兒討論確認吧。

不管拍攝的畫面是只有拿著作品展示，又或者是大膽的姿勢，都不要只拍兩三張就結束了，請重複多拍幾張確認細節，從指尖的角度到光影的方向等，一直拍到所有細節都完整為止。這是因為日後就很難再重新拍攝，如果拍攝途中心裡有疑慮的話，可以稍微厚著臉皮請模特兒多換幾個姿勢拍攝會比較好。

<div align="center">人與物的拍攝＝
指照片內出現人與設計物的類型</div>

a. 人物出現在背景裡的照片
人物與作品的關聯性較弱，比較屬於小道具的一部分。因為人物占的版面小，呈現上會接近前一主題「背景的演出」這種形式。本書是為了方便說明所以才分為物件拍攝與人物拍攝，實際上在拍攝時可以不必區分得這麼嚴格。人物拍攝的呈現，有在戶外遠處看似有人影的照片，到人物清楚甚至比作品版面大的都有。不管是哪一種，對於人物的位置與姿勢都必須加以留意，也可更改照片中的物件位置。

拍攝現場的氣氛

拍攝現場的氣氛對模特兒的影響很大，因此盡可能讓模特兒放鬆心情不要過度緊張，引導模特兒按照拍攝計畫所預定的姿勢來表現。

b. 人物與作品關聯性強的照片

當模特兒手上拿著或使用作品時，就代表作品與模特兒之間有強烈的關聯性。從作品的使用範例、組裝範例等實用性的照片，到強調氛圍形象的照片等，根據使用情境的不同，可以有不同的呈現方式。例如這幾年流行使用遠近法，讓遠方的物件看起來像是放在模特兒的手掌上，類似這種帶有趣味性的拍攝方式，說不定也可以運用在作品集裡。

總結

- 人物拍攝時光線、角度、服裝、氛圍都很重要
- 以人物當作背景的照片，與前一主題中「背景的演出」用意相同
- 從使用範例等實用性的照片，到強調氛圍形象的照片，根據目的不同，而各有不同的呈現方式
- 利用遠近法等帶有趣味性的拍攝方式也可以運用在作品集裡

有效運用攝影照片 III

請使用完成圖、示意圖、使用說明等形式，
讓人更能掌握作品的創意與概念。

使用範例

前面將照片分為「物件拍攝」與「人物拍攝」
這兩大類，並且解說了製作作品集時會使用到
的攝影方法。接下來繼續說明作品集裡不可或
缺的照片使用方法。

這裡指的是作品的使用範例，根據作品的性
質，也可以稱作展示、施工示意圖。使用範例
的照片與前面提到的物件拍攝一節中「沒有背
景，只有設計物的照片」是兩種完全相反的表
現手法。

在製作使用範例時，如果無法實際拍攝照片，
則請使用影像合成。

Mockup

經常會看到的失敗例之一就是立體展開圖。只展示
立體作品的展開圖，讓人需要花時間才能想像出作
品的完成樣貌，而無法 100% 傳達出作品的優點，
因此「立體作品以立體方式呈現」是基本做法。
為了解決這個問題所做出的模擬立體模型就稱作
Mockup。將作品以 Mockup 方式呈現，拍攝後再
放入作品集吧。

除了 Mockup，當然也可以做 CG 示意圖，只不過
CG 示意圖會產生後面篇章提到的意境問題，因此
可以考慮以實際拍攝來呈現。

示意圖

像海報等平面作品，如果刊載出實景照片，就可以
讓人更加清楚實際展示時的情況。像是車站裡的通
道、展覽會場、大樓外牆的戶外看板等，甚至是雜
誌、報紙等各類刊物上。

海報的展示範例

為了能完整傳達出裝幀的結構，拍攝了數張不同角度的照片

施工、設置地點的示意圖

例如車站等公共設施內引導用的指標系統,如果只在作品集裡放上圖形,我想應該很難想像實際使用的場景吧。根據設計作品的特性不同,有些單靠作品圖像是很難讓人理解的,因此為了能夠清楚傳達設計作品的用途,請加以思考作品設置的位置、高度、角度以及照明等情況,連同周圍環境一併展現。

指標系統

使用範例

到廚具賣場時,有時會看到一些用途不明的生活用品,但是因為賣場會根據商品特性來分類展示,所以我們可以從其他的商品想像出這個用品的功能。

但是作品集的首要條件是必須讓觀看的人在第一眼就能理解作品意圖,所以並不適用上述的情況。因此當作品有可能讓人無法一眼就了解功能時,可以加入使用中的人物照片來說明,而不是只有放入作品本身。

當然,給貓、狗、魚等寵物使用的用品也是一樣的做法。

連續動作範例

如果使用範例只用一張畫面無法傳達的時候,就有必要用連續的畫面來解說使用場景。依照實際操作的順序來拍攝刊載會讓人更容易理解。

將富士山造型杯擺正之後出現的街景

總 結

- 立體作品以立體方式呈現,而不是完稿展開圖
- 海報等平面作品請以實景照片刊載
- 單靠作品圖像難以說明的,請加入周圍環境來呈現
- 讓人無法一眼就了解功能的,請加入一張或數張使用中的照片

有效運用攝影照片 IV

運用人物、環境與設計物本身，傳達形象與氛圍的照片。

形象與氛圍

最後，想和各位介紹與前面範例不同的運用照片的意義，也就是將設計物以照片的形式傳達出的形象與氛圍，除了常使用的產品形象照之外，任何照片其實都會營造出某種氛圍。

產品形象照

我們經常聽到產品形象照這個詞，仔細思考的話會覺得這是個奇妙的說法，因為形象是經常存在的東西。相反的，形象照之外的照片要叫做什麼呢？說明照、機能照、具象照？

最能符合形象照這個說法的，就是只傳達形象而完全不展示具體物件的照片。像這樣的照片也可以運用在作品集的封面或是扉頁上，讓閱讀作品集的過程中增加一些變化。但是要小心，過度使用的話反而會讓作品給人的形象模糊不清，所以在使用時要多加注意。

意境

意境、氛圍聽起來或許很模糊，但細節不同，傳達給人的印象也截然不同。這邊舉兩個明顯的例子。

a. 名片：紙的素材
如果只在作品集裡放上四方形的圖檔，也許可以再現整體的排版或顏色，但是卻呈現不出名片所使用的紙質。

因此請將名片以實際使用的紙印出來之後再拍照放進作品集，就可以傳達出紙的素材感。即便是幾乎沒有紋理的紙，只要能夠拍出表面微妙的凹凸，看的人就可以感受到紙的質感。合成的紋理與直接拍攝出質地還是有很大的差異。

1 2 3 4 5

化妝水形象照，由左至右的形象分別是由抽象到具體：
1. 天空照＝表現清涼感 2. 使用商品的生活照＝安靜時光的表現 3. 模特兒手拿商品＝目標客群使用範例
4. 包含背景的照片＝商品的世界觀 5. 沒有背景的照片＝商品照

可以呈現紙張質感的照片

b. 產品設計：光線折射

產品設計大多會以 CG 圖片刊載，CG 圖片如果可以處理得跟實品一樣的話當然很棒，但實拍照片能夠呈現出 CG 圖片所沒有的氛圍效果。

以 CG 製作的話整體看起來會很均勻漂亮，甚至是太過漂亮了。而實際拍攝的照片，會因為周圍景物的光線折射產生不規則的光影與倒影，甚至是些許模糊或晃動，加上真實物品有時也會有細小的刮痕或髒污，而這些都是構成氛圍的要素。如果有高超的 CG 技術能夠表現出上述這些氛圍的話當然沒有問題，只不過要騙過人類的眼睛可沒那麼容易。

節奏

翻閱作品集時，局部穿插照片的話可以增加張力。這部分與第二章提到的節奏有很大的關聯。作品集的首要要務就是呈現設計作品的外觀與功能。此外，在配置照片時也必須考慮頁面平衡、前後頁面看起來的印象等，這些都是使用照片時的重點。

節奏與平衡的注意要點——
請整合前面解說的重點來檢視與確認
☐ 物件拍攝與人物拍攝　☐ 有無背景
☐ 人物的服飾、姿勢　　☐ 去背照片
☐ 光線　☐ 角度　☐ 形象的強弱

網站設計

網站設計師因為平常主要都是接觸數位圖檔，因此在作品集呈現時，比較不會思考到圖檔以外的展示方法，頂多就是將圖檔合成進載具裡。其實網站設計也可以像我們前面說的那樣，不只是放上製作檔與畫面截圖，也可以加入操作中的人物使用照片等等，讓畫面增加變化。

插畫

前面提到的照片運用，如果替換為插畫的話也會有同樣的效果。從寫實風格到療癒風格，可以根據作品集的整體調性來選擇呈現的手法與筆觸。

說明文字

如果使用照片仍然讓人難以理解時，可以加入簡單的說明文字。但是說明文字在作品集中並不是絕對必要的。

總結

- 傳達形象與氛圍也是使用照片的意義之一，所傳達的形象有強弱之分
- 必須注意第二章所學的節奏
- 網站設計、插畫作品一樣可以運用照片來呈現

「其實原本想要更……」

「其實原本想要更……」的想法，
就表示自己沒有即時察覺或修正作品集的問題。

這個作品原本其實是……

在學校任教時，最常聽到學生說的經典台詞就是「其實原本想要更……」。

這個台詞就算是在面試專業設計師時也經常聽到。在面試時最常聽到的就是「這個作品其實是更明亮的顏色」、「其實這個本來想要做的更符合實體的」、「這個本來是更有張力的」等等。說過這句話的人我想應該不在少數吧，我自己年輕的時候一定也說過這樣的話。

左右人生的關鍵

但在作品集裡嚴禁「其實原本想要更……」這樣的說法，請讓作品呈現出原本該有的狀態或是最佳狀態。也許聽起來有點誇張，但是要記得自己有可能因為這一點差異而沒有通過面試。

作品集確實能左右人生。有些人會帶著隨便完成的作品集四處面試，而這就是造成自己與別人有所差異的關鍵。

察覺力

「其實原本想要更……」實際上關係著更重要的問題，那就是察覺力。會一邊抱著「其實原本想要更……」的想法，一邊展示作品集的人，其實心裡就是認為「雖然跟原本有些不一樣，

但應該沒關係吧」這個想法，就是這一章開頭寫的「是否能讓人一目了然？」的問題，有必要的話請回頭再看一遍。而察覺力可以從另外兩個觀點來檢視。

與自己想像中不一樣的人

察覺到問題，但是覺得麻煩的人

這邊指的是察覺到了輸出作品與原有狀態不一樣，但是覺得要修改很麻煩的人。而這樣的人就是前面講的太輕忽作品集的人。這種類型的人，請盡力將「真實的顏色、形狀、素材呈現在作品集上」，並重新思考以下這幾點：

· 作品集會對人生造成關鍵的影響
· 即使只有些許差異，也可能變成完全不同的結果
· 對於作品，採用方可能注意到你沒有留意的地方
· 難以再現實際作品的情況下，可以善加利用色票或是實體來說明
·「其實原本想要更……」聽起來像是在辯解，會讓人留下不好的印象

顏色深淺不同造成形象不同的插畫

完全沒有察覺到問題的人

接下來則是本人沒有察覺，反倒是對方發現「其實原本是○○的吧？」又或者是自己的設計意圖完全沒有傳達出去，讓別人誤會你要傳達的是別的，這些都是令人擔心的問題點。

會發生這樣的情況，原因就是自己沒注意到而漏掉了，或是沒有站在對方的立場及環境思考。解決方法有以下幾個方式：

· 將作品集給可以信賴的人看

　就像前面提到的，這是最簡單的解決方法。只要將作品集給能判斷設計好壞，也了解業界的人看，如果他不覺得內容有哪裡讓他覺得「其實原本是○○的吧？」就可以了。

· 重新回想作品製作的背景，檢視這個作品是否能正確傳達給初次看到作品的人

· 想像自己立場對調是觀看作品的人，是否也能夠馬上理解

邊角的完成度不同造成印象改變的包裝

總 結

- 作品集必須以最佳狀態展示
- 作品集是左右人生的關鍵
- 因為些微差異或對方立場不同，導致溝通產生變化，為了能夠確實傳達、溝通，請將作品集給信賴的人看

不一定要放入作品集中的元素

不要在作品集中放入完成的實體作品，素描、花費時數、使用軟體等
則可視情況而定。

不要在作品集中放入完成的實體作品

基本上作品集裡不要放實際已經完成的作品。
平面設計如果像是傳單這種沒有厚度的，很多
人常會不自覺就將實體放進作品集內，但我實
在不建議這樣做。原因如下：

從資料夾拿出實體作品的動作會破壞整體流程

像是第二章提到的，作品集的節奏很重要。因此從
資料夾拿出實體作品時，會破壞好不容易精心配製
好的作品節奏。

破壞頁面格式

放進實體作品的話會破壞前後頁面的基本格式。為
了符合基本格式反而必須將實體貼在頁面上的話，
還不如一開始就不要使用實體會比較好。

資料夾容易髒

反覆從資料夾抽取實體作品的話，該頁面的透明資
料夾會容易變髒而給人留下不好的印象。

以提案來說不流暢

前三點都是與作品集本身相關的內容，以面試現場
提案來說的話，這樣的做法會導致面試過程不流
暢。有許多人在抽取實體作品的時候，將注意力都
放在動作上而變得安靜不講話，要是又因為緊張導
致時間拖延的話，面試官就只能在一旁發呆直到作
品拿出來。

所以請將實體作品與作品集分開準備，對話中感覺
對方對作品有興趣的時候，再抓個好時機拿出來介
紹吧。

素描

有許多學生誤以為素描必須放入作品集內，其
實並沒有這回事。簡單來說，「如果素描畫得
好就放，畫不好就不用放」，除非是遊戲設計
等這類重視素描能力、繪圖能力的工作職種，
否則不擅長素描的人沒有必要硬是把素描作品
放進去。

花費時數

這個基本上也沒有必要寫進作品集。設計時會需要思考、準備、作業的時間，花費時數會根據不同案件而有很大的變動，如果要寫上花費時數的話，則有必要連細目也一起寫進去。

除非是素描、CG 透視、建模等操作性較強的作品，則會需要寫上花費時數。

使用軟體

我經常看到剛畢業的同學，作品集裡每個作品都會加上使用軟體的 Icon，而這種情形在專業設計師的作品集裡則不常見。除了部分業界之外，其實沒有必要標註出自己使用了哪些軟體。專業的設計師在轉職時不會特別標註使用軟體是因為這些都是非常基本的，所以沒有必要另外強調。

除非是 CG、網站等會區分數種不同製作軟體的業界，則是標註上使用軟體會比較好。另外，若是在自我介紹的頁面為了表示自身能力的話，也可以標註。

總結	• 不要將實體作品放進作品集
	• 素描畫得好就放，畫不好就不用放
	• 不用標註使用軟體
	• 也不需要寫上花費時數

作品的表情會根據照片的拍攝方式、組合方式而有所改變

CHIU
PEI-JUNG

http:
peijunganimation
.tumblr.com

peichuwork
@gmail.com

除了印刷完成品之外，也刊載了所使用的活版印刷器具，這是一張非常優秀的照片使用範例

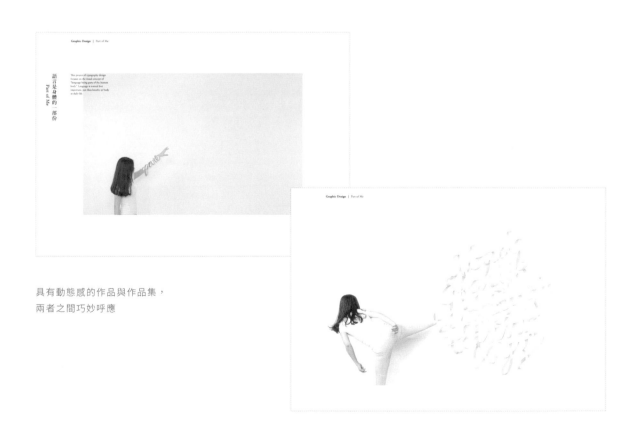

具有動態感的作品與作品集，
兩者之間巧妙呼應

Chapter

4

面試會場

接下來我們要拿著作品集進到面試會場了，是不是有點緊張呢？

我看過許多設計師不擅長與人溝通，幸好在這個業界，作品集的比重占了很大一部分，不過我們總還是希望能在面試的時候多增加點好印象。以下就來談談關於面試時的應對方法、經驗談與失敗案例。

Theme

29

面試前的兩項準備 & 兩種預演

喜歡什麼樣的設計？想要成為什麼樣的人？
對於社會事件、流行趨勢及設計作品的看法，請嘗試以自己的想法整合並傳達給對方。

事前準備 1：預設問答

> ### 例 1：一般職務的基本題

- 報考動機
- 自己的優缺點
- 興趣、特長
- 想在這間公司做些什麼
- 為什麼選擇這個業界
- 在這個業界裡為什麼選
 擇這間公司
- 三年、五年後的自己
- 最近的社會議題
- 決定公司時的必要因素
- 其他應試的公司
- 學生時期專注於什麼項目
 （應徵新人的情況）

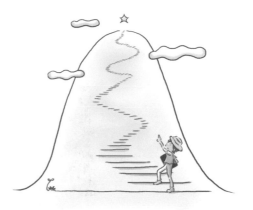

想像三年、五年後成為有成就的人

> ### 例 2：一般職務出人意表的問題

- 以獨特的方式自我推薦
- 今年的期許
- 到無人島只能帶一樣東
 西的話
- 自傳的最後一頁
- 將自己比喻為一種動物
- 如果自己是一個漢字
- 喜歡的偶像
- 如果自己是社長
- 最尊敬哪一位電影主角

將自己比喻為花園鰻

例 3：設計職務的基本題

- 自己的作品中最喜歡哪一個
- 自己擅長的設計
- 不會輸給任何人的技能
- 喜歡的設計師
- 喜歡的顏色
- 最近關注的設計作品
- 設計業界歷史上的重要人物
- 為什麼想從事設計工作

各種設計領域

例 4：設計職務出人意表的問題

- 你自己覺得在這個面試會被問到什麼問題
- 如果現在你馬上被錄取的話，回家的路上你會做什麼
- 要增加一個國定假日的話你會加哪一天
- 這個公司如果是一個空地，你會舉辦什麼活動
- 時鐘分針與時針的愛情故事
- 如果由你設計國旗
- 今天服裝搭配的重點
- 在南極賣冰的方法

要增加一個國定假日的話你會加哪一天？

例 2、例 4 這些出人意表的問題其實沒有太大差異，那是因為一般職務為了要了解應試者的個人特質，也會花心思設計各種問題。設計職務的人因為平常就在接觸創意發想等工作，因此有些公司會問更有創意、更奇特的問題。

除了上面那些問題之外，根據企業特性也會出現其他五花八門的問題。雖然我們可以事先在求職網站上詳細調查清楚之後再來準備答案，但是更重要的是自身日常的累積──如何將日常生活中聽聞的事情，以自己的想法整合。

喜歡什麼樣的設計？想要成為什麼樣的人？為了這些自己最近需要做哪些努力？……等等。對於社會事件、流行趨勢表示自己的意見或立場，就算無法馬上有答案，也必須試著思考。這會是重新審視自我的好機會，因此這個思考過程非常重要。

事前準備 2：解說作品的關鍵字

提前準備解說作品時使用的單字與詞彙。我建議最好可以使用自己習慣的詞彙，以及盡量使用具體的說法，不必刻意使用自己不習慣的專業術語，以免在心情緊張的情況下出錯，況且使用習慣的詞彙也比較容易傳達出自己的真實感受。

覺得自己詞彙少的朋友，可以先決定好每個作品的關鍵字然後加以練習。如果每個作品都用相同的詞來介紹，即使是不同的設計內容，仍會讓對方覺得一成不變，很難有共鳴。

因此在使用詞彙時，可以以「相同的意思，但不同的說法」來做變化。例如：

- 顧客觀點：「使用者的立場」、「顧慮到使用者的心情」、「站在使用者的角度來看」等等
- 重視視覺效果：「賦予衝擊感」、「著重於第一印象」、「以整體視覺為優先」等等

在找適用的詞彙時，可以在網路上搜尋其他類似的說法。在搜尋時可以將單字拆解分開搜尋，比方在找「顧客觀點」的其他用法時，可以將「顧客」與「觀點」分開搜尋，「重視視覺效果」則可以分成「重視」與「視覺效果」來搜尋會更容易一些。

決定每個作品的關鍵字然後加以反覆練習，讓關鍵字融入自己使用的語言吧。

預演 1：反向演練

大多數的面試場合，都是面試官與應試者面對面進行。因此將作品集展示給對面的面試官時，作品集對應試者而言是顛倒過來、反向的。這聽起來像是個微不足道的小細節，不過其實相當重要。

緊張的時候，或者說明比較長的時候，經常無法正確且迅速展示反過來的作品集。有時候倒著翻錯頁數的情況也很常見，好不容易一路順利的介紹說明，卻可能在這邊顯得不夠流暢。因此事前一定要先做將作品集倒轉過來介紹的反向演練。

預演 2：發聲演練

小時候是否有在課堂上被老師點名念課文的經驗呢？如果沒有事先預習的話常會念得七零八落，但只要有事先念過幾遍，就可以流暢的把課文念完。作品說明也是一樣，事先在家演練說明內容，如此一來在面試時會表現得比預想的更流暢。因此，請以作品特徵為中心實際發出聲音預先演練吧。此外，實際發聲可以幫助記憶，對於在現場介紹作品規格時也會有幫助。

| 專欄・反向演練 |

是否有聽過康丁斯基這位抽象藝術家呢？可以在網路上搜尋看看他的詳細介紹。這篇專欄來說說當初他開始畫抽象畫的契機吧。

某一天，康丁斯基在自己的畫室看到了一幅沒看過的精采畫作，畫上沒有細節描繪，純粹以形狀與顏色構成，而這幅畫其實就是他自己的畫作，只是放反了而已。在這之後，康丁斯基認為畫作其實不需要有特定的對象，而開始了抽象畫創作。

我會提到這個，是因為連康丁斯基都認不出自己放反的畫作，可見當物體上下顛倒時，呈現出來的差異有多麼不同。因此在這邊建議讀者一定要「反向演練」。

「反向演練」可以運用在確認個別的作品上。那是因為當作品反向時，我們能夠以更客觀的視點檢視，發現作品在正向時不會注意到的形狀或是多餘的空間。這個做法對設計、繪圖、文字都有幫助，請務必嘗試看看。

| 專欄・邏輯思考 |

在主題 19「各項作品裡你想要展現的重點是什麼呢？」中，提到了邏輯思考能力難以表現在作品集裡，但是邏輯是語言的一種，因此說不定我們可以在面試的對話時展現。

在提問或解說時，不要只提自己的好惡，而是加以解說為什麼會有這樣的感受，或是為什麼這個做法是有效的。

此外，有時候在對話之間會容易忘記自己原本要講的內容，為了避免這種情況，可以先簡單明確的講出結論之後，再階段性的闡述原因是什麼。要是一緊張話題跳來跳去的話，會讓人認為說話沒有邏輯。因此，可以在最後重述一次結論。比起溝通能力，邏輯思考更難一蹴可幾。讀者可以試著在日常生活中做些相關練習，像是閱讀書籍，並整合寫下書中要點等，反覆花時間訓練。

| 總結 |
- 務必事前準備好面試時的問答
- 以自己的想法思考、整合日常見聞、社會事件或流行趨勢
- 使用自己習慣的詞彙解說作品傳達真實感受
- 解說作品的關鍵字不要重複使用相同的詞，以不同的說法增加變化
- 反向演練：事前一定要先做將作品集倒轉過來介紹的反向演練
- 發聲演練：事先演練說明內容，讓作品介紹更流暢，也能幫助加強記憶

面試現場的注意事項

設計，就是人與人之間的橋梁。
如何傳達與溝通，不只在面試的時候，更需要在日常生活中多加練習。

面試現場 1：你無時無刻的被注意著

當公司的面試官在面試會場看著作品集的同時，不僅僅只是看著作品集，而是也同樣從說話方式、表情，到動作舉止等等，正觀察著「你的演出」。

不過不需要因此而緊張，只要沉著的說明就可以了。需要注意的是要避免自己單方面的說個不停，多與面試官互動，多觀察對方的表情，認清這個「場合」的真正意義。

面試現場 2：說話速度、留白、音量大小

說話速度

一般來說，加快講話速度可以營造知性的形象。但是如果講話速度過快的話容易留給人急躁不穩重的印象。

因此不疾不徐，用「自己原本的講話速度」來表達就可以了。尤其當講到重點時請記得「放慢速度並且明確的傳達」。

留白

對話之間需要適當的「留白」。的確在緊張的時候，

製造對話間的留白是很困難的，但盡可能在段落之間營造一些空間，尤其是在作品轉換、翻頁或分類改變的時候。

翻頁之後不要急著開始說話，可以先深吸一口氣再開始說明，做出談話間的留白；分類改變的時候也不要馬上跳過扉頁，留些時間讓對方看清楚。

如果在面試時自己單方面的說個不停，那麼好不容易在作品集裡做出的整體節奏就無法好好展現了。

音量大小

至於音量大小因人而異，但是平常講話小聲的朋友可以練習大聲說話。音量小的人確實是比較吃虧，容易讓人認為是對於自己的談話內容沒有自信而留下負面印象。

面試現場 3：眼神接觸

我知道有些人對於眼神接觸會有些抗拒，但是這部分希望你能盡力做到，請拿出勇氣看著對方的眼睛說話吧。另外，在與對方對到眼的瞬間也不要馬上移開視線，試著「在心裡快數到5」再移開。比起完全不做眼神接觸的人，適時的眼神接觸會留給人完全不同的印象。

其他注意事項

不要說謊

在面試時說謊是不行的。先不提說謊的道德問題，面試官有許多面試經驗，一眼就能夠看穿前來應徵的人是不是誇大了自己的設計能力。

我曾經面試過一位設計師，作品集內有一個完成度極高的設計作品，這位設計師說「我上面雖然有一位藝術總監，但是這個案子幾乎不需要藝術總監的確認，是我自己獨立完成的」。但是在這之後，出現了另一個完成度很低的作品，而這位設計師也跟剛剛說了一樣的話。不管怎麼看，能做出像前一個作品這般高水準的設計師，絕對不會做出像後者這樣的作品才對，而這位設計師自己卻看不出這兩個作品的「程度差異」。

不只是作品，對於團隊內的職務分配也是一樣，只要稍微聊過，就會馬上讓人清楚知道這位前來面試的人員，究竟是設計助理、設計師還是總監。

甘苦談或趣聞

作品解說時不要死板的說明，可以適時帶進製作作品的過程、甘苦談，甚至是自己的喜好或興趣等，讓彼此的談話更熱絡。在對話中隱約透露出自己對於運動，或是音樂、電影等興趣，如果對方也有相同興趣的話就會回應這個話題，畢竟因為「面試」就是為了讓公司能更了解前來應徵的是什麼樣的人。

筆記

我經常被前來面試的對象詢問是否可以做筆記，在現場我當然說 OK。但實際上一般的情況會是如何呢？答案是 NO。

應該都聽過在面試時不要做筆記對吧。但是如果不做筆記的話，有些傳達事項或對方給的建議有可能會忘記，那怎麼辦呢？主要還是看現場的情況與對方的反應，如果真的遇到這種情況時，請先事前向對方說一聲「是否可以讓我做個筆記呢？」，會是比較恰當的。

請對方展示作品

面試不只是讓對方觀察你，同時也是讓你評估這間公司的時機，我想大部分的人在面試之前都會事先調查公司的作品，但是有許多公司並不會頻繁更新網站，所以有可能在這段期間內公司的作品類型已經產生變化。

除此之外，有些公司會因為版權問題，也不會將所有作品都放上網站。因此我建議讀者在面試時可以請對方展示公司作品。

如果對方沒有主動展示作品，由我們提出請求並不是失禮的事，說不定還有機會能夠看到對方的最新作呢。

當對方問「最後，你有什麼想要詢問的嗎？」

面試尾聲的經典台詞就是「最後，你有什麼想要詢問的嗎」，這時該怎麼回答好呢？你是否會回答「沒有特別要問的」？

這時候表現得積極一些會比較好。如果打算在這間公司久待的話，事先了解進公司後的狀況就很重要，因此可以試著詢問公司的氣氛，組員之間的相處，或是與客戶之間的關係等。

或是對面試時的談話是否有疑問？如果心中有覺得不清楚的，不管是多小的事情，都直接詢問會比較好。

但是，只問關於薪資、加班、福利等條件問題，容易讓對方認為你對工作內容的態度不積極，而留下不好的印象。關於這類工作條件的問題，可以先簡單詢問即可，細節在往後的階段會有很多機會可以確認。

如果真的想不出要詢問什麼問題的話，可以使用「剛才的談話您已經很詳細的說明了」、「我想詢問的問題都已經得到答案了」這樣的方式回覆。

日常的溝通

上述面試時的注意事項，無論哪一項都請你不要臨時抱佛腳，從日常的溝通中累積是很重要的。

設計，可以說是調節人與人之間，或是人與物之間的橋梁，也就是說，面試其實就是聯繫人與人之間的溝通設計。如果是不善於溝通，或是怕生的人，可以嘗試從日常生活中建構出屬於自己的溝通方式。

專欄・數數字

在營造對話留白時，或是與他人眼神接觸時，可以在心裡面數數字，個性不同數數字的方式也不一樣。

急躁的人、緊張時容易坐立不安的人，可以在心裡快數「1、2、3、4、5」。個性溫吞、一緊張就容易忘詞的人，請在心裡沉著平靜的數 1 ～ 2 ～ 3 ～就好。

|專欄・想要一起工作|

前面幾頁有提到可以在面試時適時的聊起自己的興趣等，我在這邊介紹一個真實故事。

有位學生在向面試官說明作品時隨口提到「因為我喜歡衝浪」，而這句話成為他被錄取的關鍵。

這間公司是一間小型的設計工作室，從社長到社員全都是衝浪客，雖然沒有在錄取條件裡寫上需要會衝浪，但在面試過程中因為這個話題讓雙方聊得非常熱絡，意氣相投。

在面試時能讓面試官覺得「想和這個人一起工作」是很重要的，尤其是小公司的人數少，如果彼此之間有摩擦也沒辦法換組，所以會以這個角度來評估應試者。因此在面試時不要只展示作品，也適時的展現你的個人特質吧。

|專欄・說謊騙過公司|

前面篇章介紹了面試官能夠一眼就看穿前來應徵的人是不是真的有實力，但我也曾聽聞應試者巧妙騙過面試官而錄取的故事，而這位應試者的下場很悲慘。

這位應試者將別人的作品當作自己的作品放進作品集裡，簡直就是詐欺的行為。但即使如此仍然騙過面試官被公司錄取。因為食髓知味，在工作時也同樣瓢竊他人的創意，終究紙包不住火，某一天被踢爆抄襲而被告，在公司內部引起風波卻也沒有人願意袒護他。最後他只好自己辭職，並且必須負擔一半的賠償金。

設計業界其實很小，我想那位應試者之後還要再找設計相關工作的話應該會困難重重吧。

總結

- 在面試現場，你的說話方式、表情、動作舉止都被觀察著
- 不疾不徐，用自己原本的講話速度來表達
- 對話之間需要適當的「留白」
- 平常講話小聲的朋友可以練習大聲說話
- 適時的眼神接觸會讓人留下好印象
- 面試官能一眼就看穿前來應徵的人是不是誇大了自己的設計能力
- 作品解說時，可以適時的帶進製作過程、甘苦談、喜好或興趣等，讓彼此的談話更熱絡
- 當對方問「最後，你有什麼想要詢問的嗎？」，可以積極的發問
- 不要到了面試才做準備，日常的溝通很重要

面試題

面試也等於是靠著溝通與闡述作品內容讓人了解自己，
因此請掌握如何將作品集100%傳達出去的技巧。

面試題的參考

第四章的最後，我整理了一些設計相關職務在面試時經常會被詢問到的題目與參考答案。設計相關企業的判斷標準與提問一樣經常很獨特，因此這篇的內容不會是100%的正確答案，請讀者當作參考即可。從日常生活中建構出屬於自己的溝通方式才是最重要的，因此請針對應徵的公司適當的表現自我吧。

會緊張嗎？

如果是非常容易緊張的人，可以先向對方表達自己現在很緊張。

Q：「會緊張嗎？」
A：「有一點緊張。因為我不太擅長與初次見面的人對話，所以有些緊張。如果我有講不清楚的地方請您直接跟我說。」

有哪些優點與缺點？

在面試時我們經常會問，應試者認為自己的缺點是什麼。這種情況不需要真的講出自己的缺點。可以描述優缺點的一體兩面，這樣回答就可以涵括自己的優點。

Q：「你覺得自己有哪些優點與缺點呢？」

A1：「我的優點是不論做什麼事情都能專注。相反的，缺點也是有時會太過於專注。」
A2：「我的優點是能夠綜觀整體，全面性的考量。缺點則是過於注重整體，在小細節上偶爾會考量不周。」

能否接受枯燥的事項？

理所當然的，設計的工作不會只有發揮創意，反而有些工作內容是枯燥無趣的，因此會在面試時做為提問詢問應試者。

Q：「這份工作不會都只有發揮創意，也有一些枯燥的工作內容，這樣也沒問題嗎？」
A：「遵照指示的工作內容，或是需要重複執行的工作內容，也許有枯燥無趣的一面，但也正是這些內容能讓我成長。就像學習樂器一樣，基礎練習是很重要的。」如果能再加上自身經歷則會更有說服力。

為什麼報考我們公司呢？

我想不需要特別提，讀者也知道報考動機有多重要吧，甚至有時也需要將報考動機寫進履歷表裡。就算是重視作品的設計業界，在面對這個題目的時候也不能敷衍回覆，必須針對應試公司好好準備。

Q：「為什麼是報考我們公司呢？」

A：「除了原本就非常欣賞貴公司的設計作品之外，在看過貴公司的公司介紹與網站之後，充分感受到公司內自由的創作氣氛，而這樣的創作氣氛反應在設計作品上，讓我也想要在這樣的環境裡工作。」

生活周遭有你尊敬的人嗎？

在被問到有沒有尊敬的人時，絕對不能回答「沒有」。如果回答沒有的話，會讓人覺得態度傲慢。在回答時，不管對象是誰，長輩、上司、業界人士、歷史人物、親人都好，重要的是，這個人物是否與自己期望成為的理想形象一致，並且加以說明尊敬的理由為何。

Q：「生活周遭有你尊敬的人嗎？」
A：「有的，我很尊敬母校的○○老師。老師在面對學生時總是非常溫和，從來不會不耐煩。讓我覺得應該好好學習老師的器量。」

你覺得自己五年後會做什麼呢？

對於一個社會人來說，想像自己五年後、十年後的形象是非常重要的。面試被詢問到這個問題時，要假定自己被這間公司錄取，五年後公司的業務內容會如何延伸發展。

Q：「你覺得自己五年後會做什麼呢？」
A：「五年之後我的設計經歷就是第○○年了，我想到時候會有自己的下屬，就不只是需要做好自己份內的工作，也必須身兼管理職務，分配時間教育下屬。」

設計師工作是光鮮亮麗的職業嗎？

面試時經常會問應試者喜歡的設計師有誰？或是對於設計師這個職業的想像等。

如果是已經有長年業界經歷的人對於這個問題也許可以輕鬆回答，但是如果是業界經歷淺或是學生的話，不要只憑自己的想像回答，而是事前詢問前輩或是閱讀業界人士的文章來了解具體的作業內容與工作甘苦談。

Q：「你覺得設計師工作是光鮮亮麗的職業嗎？」
A：「是的，我認為設計師這個職業有光鮮亮麗的一面，但是在看了許多前輩之後，了解到設計師不只有光鮮亮麗的部分，也有許多設計工作以外的辛勞。將來如果能進貴公司任職的話也希望可以學習這一部分。」

錄取之後，能夠發揮哪些能力呢？

這是詢問你進了公司之後能夠替公司做些什麼，其實也就是想知道你能對公司有什麼助益。這時候不能只是展現熱忱，而是必須具體的回答。回答的時候可以找出過去的工作內容與這間公司的應徵內容相關聯的點來回應。

Q：「如果錄取你的話對於本公司會有什麼幫助？」
A：「我先前有通路行銷的經驗，當時除了販售促銷商品之外也參與了廣告、網站的宣傳企畫，雖然只是盡綿薄之力，但也許可以成為貴公司的即戰力。」

Chapter

5

與眾不同的作品集

目前為止講述的內容，運用在應徵大多數的設計公司或是一般企業內的製作部門時，已相當充分了。

但是企業也分為許多不同的類型，尤其是創意產業。因此這一章要向各位解說如何製作出不同於其他人的作品集。不一定所有人都適用，有興趣的朋友可以參考，也可以試著挑戰看看。

終於可以登上聖母峰了

掌握前述設計作品集的基礎後，便可打破規則自由發想
尺寸、形式、分類與素材等元素。

別急著登上聖母峰

第一章以「別急著登上聖母峰」的比喻讓讀者
在製作作品集時能有基本的心理準備。第五章
我要再重申一次這個觀念。

我想還是有讀者覺得一般的作品集是不太夠的
吧？所以如果有「我想做出讓人印象深刻的作
品集」、「我想展現自己的個性」這樣想法的
朋友們，當然可以試著挑戰看看。不如說表達
出自己個性是很重要的，有些企業也是以此做
為錄取標準。

但是我仍然要再重申一次「別急著登上聖母
峰」。因為在這之前需要充足的事前準備，要
是什麼都沒準備就急著登上聖母峰可是會遇難
的。

作品集也是一樣的道理，要是基礎都沒做好，
沒辦法有效傳達你的個性或個人特質的話，這
本作品集就僅是標新立異，沒有任何意義。

在看第五章之前，請先詳細的閱讀第二章與第
三章，充分了解內容並且掌握作品集所發揮的
溝通效果之後，再行閱讀第五章。

自由發揮

前幾回的內容提到作品集可以從 A4 尺寸的資
料夾開始著手進行，我也認為以 A4 資料夾製
作的作品集就足以成功找到工作了。

但是如果前面幾章的內容讀者已經都充分理
解，接下來就可以自由發揮：尺寸、形式、形狀、
素材等都可以自由發想，只要有充分的創作概
念，就算跳脫第二、三章的規則也沒有關係。

雖然聽起來可能很囉唆，但我需要再重複一次：
如果只是為了標新立異的話只會起反效果。

15 頁的專欄裡寫到，使用 A4 透明資料夾以外的方式製作作品集時，就算只是增加一個頁面也非常不方便。活頁夾因為整體的正反面關係會被破壞，於是追加頁面之後的部分都需要重做，而自己裝幀的作品集也必須重新裝訂。

這篇專欄來講解如何避免以上的狀況。

活頁夾

只要在各分類之間加入扉頁，在扉頁與扉頁間作品依序排列，新增加的頁面就算只有單面也不會突兀。又或是一開始全部都只做單面，如此一來就可以自由新增頁面。

自行裝幀的作品集

將全部的作品裝訂成一冊時就沒辦法增減頁面，但是不同分類裝訂成不同冊的話，如果有需要增減的頁面就只要針對該分類重製就可以了。

另外，也可以使用卷宗式的口袋型資料夾，如此一來就可以自由更換頁面。第五章請讀者靈活的發想，不要受限於頁數的增減或是既有形式。

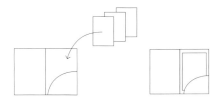

卷宗式的口袋型資料夾內頁因為各自獨立所以能夠自由抽換，但缺點是不好統整

卷宗夾的形式是由包裝日本和服的疊紙而來

總結	• 表達個性很重要，有些企業也以此做為錄取標準
	• 詳加掌握第二章與第三章之後，則可以自由發想作品集的尺寸、形式、形狀、素材等元素

對象＋主題

要訂定一本作品集的主題，必須先釐清作品集的讀者（也就是應試的公司），
定位作品集的調性與內容。

主題呈現

如果覺得一般的作品集無法滿足你，想進一步做出充分展現自己個性、讓人印象深刻的作品集，但又不能只是標新立異，那該怎麼辦呢？

重點就是主題的呈現。主題指的是什麼？與確認主題密不可分的對象，具體又是什麼呢？以下將具體說明製作作品集時，需釐清的主題呈現與對象。

對象

作品集的受眾其實也就是應試的公司，因此只要鎖定報考的應試公司就可以確認我們所要針對的對象。只不過一般大家都會嘗試多家公司，也不會限定職種，如果又是學生的話，想必一定會更加迷惘吧。

如果預計應徵的企業都是相同類型的話，因為應徵的業種會有相同的喜好及傾向，作品集也許只要準備一本就夠了。但不是這種情形時，就必須針對應徵對象調整作品集。

找出應徵公司的錄取基準

可以利用主題 19 中「各項作品裡你想要展現的重點是什麼呢？」裡的要素，針對這十個要素，將應試企業的錄取基準依重要程度列成一張表，協助自己判斷。錄取基準的重要程度可以參考客觀資訊，如果沒有的話則以自己的看法來填也沒關係。

	弱 ←→ 強					傾向
	1	2	3	4	5	
發想力					○	
落實創意的能力						
完成度			○			
速度				○		重視作業速度
喜好						
美術相關技能			○			
應用軟體的技能		○				與應用軟體相關的技能似乎是次要條件
邏輯思考			○			
專案執行力						
氣力與體力	○					

＊將十個要素分別由弱至強分為五階段來表示重要程度
＊不確定的項目就維持空白
＊右邊的傾向欄位盡可能填入資訊

利用上述分析的情報，可以看出：

・ 應試企業最重視的兩個項目似乎是發想力與速度
・ 美術相關技能也必須要有一定程度

定位

行銷專業用語裡有「定位」這個說法。定位指的是在眾多競爭商品與類似商品之中，要如何確立自家商品在市場上所處的位置，才能讓我們的對象也就是消費者能夠接受。同理可證，作品集也是一樣，先要有明確的定位，再來才是思考要如何向應試企業展現自己。

以上述表格做為基準所延伸的範例：

- 擁有豐富發想力＝符合應試企業錄用基準，擅長創意發想的人
- 凸顯個性＝應試企業裡所沒有的人
- 比起發想內容更重視效率＝不確定自己是否有凸出的發想力，但能在短時間內提出許多點子的人
- 雖然與應徵職種沒有直接關聯，但擁有許多創意相關領域的興趣＝讓人覺得未來有潛力的人

將以上的範例結合自己的個性，具體延伸的話：

- 因為欣賞應試企業作品而深入研究的努力型
- 比應試企業的錄取基準更年輕的年輕世代
- 有創意，在呈現時會明確表現自我特色的個性派
- 不需努力也能有源源不絕創意的天才型

＊以上為了方便說明而舉了幾個極端的例子，但是實際情形會更加模糊曖昧，並且企業端也未必會限定某種類型的人。

專欄・之後再加上主題

一般來說，都是需要先設定好主題。如果是商品開發，就必須先分析市場之後再設定商品主題；廣告的話則是先決定對象之後再思考推廣方式。但是偷偷的跟大家說，其實也有相反的做法，也就是先有呈現方式，再根據呈現方式補上主題。出乎意料的，作品集還滿常使用這個做法。

其實潛意識裡已經有了主題，並且呈現方式也不自覺的以此主題貫穿與延伸。這個時候不需要特意放棄設定主題，我們可以隨後補上，只不過會需要將這個主題從概念實際轉換成一個說法，才不會在製作作品集的過程中迷失方向。

總結

- 主題的呈現，重點在於應試對象
- 應徵同類型的企業，作品集可能只需準備一本就夠了；但如果不是這種情況時，就必須針對應徵對象調整作品集
- 如何向對象展示自己＝要有明確的定位

自我分析

可具體以 3C 與 SWOT 這兩個分析方法，
找出自己與應試公司的定位。

3C 分析與 SWOT 分析

這一篇將介紹如何思考作品集整體的定位，也就是當我們在展示自己時，需要注意哪些要點。而這時候可以運用廣告戰略以及行銷現場經常用到的 3C 分析與 SWOT 分析來輔助。並不是要讀者非得嘗試這個方法不可，不過如果對於自我定位還不清楚的讀者或許可以嘗試看看。

3C 分析

3C一詞是這三個詞彙的簡稱：顧客、競爭對手與自家公司，也表示分析的對象。

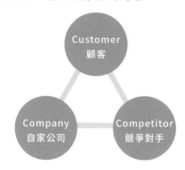

3C 分析的三個圓圈
針對「顧客」（Customer）、「競爭對手」（Competitor）、「自家公司」（Company）的三個 C 來評估優勢與劣勢

顧客（Customer）

評估購買者、潛在客戶以及市場等要素。套用在求職的話，這裡指的就是你所要應徵的企業，或是有可能應徵的企業。

競爭對手（Competitor）

市場上的競爭商品、競爭品牌。套用在求職的話，則是指應徵同類型公司的應試者，可以仔細觀察身邊的競爭對手與自己有什麼差異。

自家公司（Company）

自家公司、自家商品、自家品牌。套用在求職的話，就是指現在正在製作的這本作品集。因為作品集關係到如何展示作品，因此必須探索自己，找出自己與企業、競爭對手之間的關係。

SWOT 分析

SWOT 這一詞是優勢、劣勢、機會、威脅這四個詞彙的簡稱。可以以這四個觀點分析自家公司與競爭對手，也可以再用 3C 個別分析。

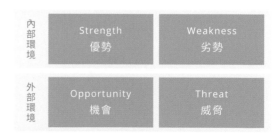

以「優勢」（Strength）、「劣勢」（Weakness）、「機會」（Opportunity）、「威脅」（Threat）四個觀點進行分析。擷取四個詞彙的英文開頭而念做 SWOT。S 跟 W 為企業的內部因素，O 跟 T 為外部因素

優勢（Strength）、劣勢（Weakness）

分析優勢與劣勢指的就是分析優點與缺點。一般來說，在求職的時候也必須找出各方的優點與缺點，但是我們經常容易忽視自己的缺點以及他人的優點，因此這部分請公平的列出相同的數量。

機會（Opportunity）、威脅（Threat）

如果說前兩項是內部因素的話，那這兩項就是外部因素。機會指的是對自家公司有利的外部條件，而威脅則是不利於自家公司的外部因素。這兩項經常與內部因素的優勢劣勢搞混，因此我們可以把外部因素想成經濟、技術、文化等社會背景。套用在求職的話，就是指受到賣方市場的業界趨勢所影響，或是業界所需技能、流行的設計風格等社會性的要素。

	Strength 優勢	Weakness 劣勢
Opportunity 機會	機會 × 優勢 如何利用優勢 取得機會	機會 × 劣勢 如何修補劣勢 找出獲得機會的對策
Threat 威脅	威脅 × 優勢 如何利用優勢將威脅 轉化為機會	威脅 × 劣勢 理解自我劣勢以避免 威脅，將影響最小化

將 SWOT 分析出來的內部因素與外部因素交叉檢視，評估自己的內部因素與外部因素需要什麼樣的對策

第二章裡有提到，在開始製作作品集前需要先「盤點作品」。但是在這一篇需要做的是「對自身的盤點」。

試著回想自己與作品間的連結，像是興趣喜好、製作時的心態、對創意的堅持，或是私生活、生活風格、人生觀等想法，只要與作品集有關聯，對於找工作有幫助的事情都先把它寫下來。

可以想到什麼就寫什麼，但是我建議依時間序來回想比較不會有遺漏。大部分的人會從現在回溯過往，當然，如果要從小時候回想到現在也完全沒問題。

跟盤點作品一樣，不要只有自己悶著頭回想，可以試著聽聽其他人的說法，如此一來不僅可以蒐集資訊，也可以從其他人的角度來了解自己。

總結　| • 可用市場行銷上常使用的兩個策略：3C 分析（顧客、自家公司與競爭對手）及 SWOT 分析（優勢、劣勢、機會、威脅）來定位自己與應試公司的特性

從主題設定到主題呈現

以自己的個性與對未來的想像發想並執行創意，
便能創作出一本獨一無二的作品集。

只不過是作品集的主題

如果已經鎖定好對象，也做好關於自己的定位，接下來就是思考主題與呈現方式。

我知道有一些設計師在思考的時候容易感性大於理性，而不習慣這樣的思考模式。但是沒有關係，不需要完全被這樣的思考模式限制，也不需要想得太過複雜或因此退縮，這不過就是一本作品集，不是關係到公司存亡的工作，或是改變社會命運的改革運動，我們只是需要將自己以及作品適當的傳達給應徵企業而已。

從主題設定到主題呈現

接下來將以實際範例介紹從主題設定到主題呈現的流程。

主題設定

雖然說只不過是一本作品集的主題，但是要做出不同於其他人的作品集，主題設定還是很重要的。

在設定主題時，除了可以表現自己的特質或是作品特色外，也可以與應徵內容做連結。像是「我如果進了這間公司之後會變成什麼樣呢？」，又或者是更長遠的「自己將來想要做的是什麼？」等等。透過針對每一間公司去設定不同的主題，來展現自己的熱情是很重要的。

例如可以設定出以下的主題：

- 呈現自己的獨特
- 呈現自己對將來的想像
- 超越其他人的應用軟體技能
- 透過設計想要達成的目標
- 設計對於未來社會的可能性

從主題設定到主題呈現

接著可以從上面選出兩個主題，延伸至呈現方式。
例：

呈現自己的獨特

↓

列出自己主要的特質

- 每天盡做一些奇怪的事嚇周圍的人
- 對身邊的人不隱藏情緒
- 享受當下的氣氛
- 怕冷，冷的時候會圍毛毯
- 喜歡時尚

↓

聚焦在自己怕冷的特質

↓

是否可以運用人造毛皮來表現？

↓

將作品集穿上皮大衣吧

使用人造毛皮除了可以表現自己怕冷的特質之外，也可以展現時尚及歡樂的氛圍。當然除此之外還有許多不同的創意表現。雖上面每個階段看似都很

流暢，但實際上每個階段都需要思考十個、二十個，甚至三十個可能性之後才會進到下一個階段。以此類推，每個階段都要經過多方考慮之後才決定。例如：

<div align="center">

呈現自己對將來的想像

↓

由自己的過往來推想將來的可能性

</div>

- 從以前到現在：從小就喜歡畫圖，經常製作校內活動的海報

<div align="center">＋</div>

- 對自己未來的期許：獨立創業，率領設計團隊贏得海外獎項

<div align="center">

↓

結合自己過去與未來的作品集

↓

假設自己已經成為知名設計師，
並舉辦個人回顧展

</div>

- 作品集整體設計：將作品集主題假定為「知名設計師的回顧展圖錄」
- 作品集頁面架構：成為知名設計師的我，從小到大一路走來的作品史

這個例子看似流暢，但是「對於自己將來的想像」每個人會有不同的發想，第二個階段也未必需要加入「從以前到現在」的特質。此外，針對「未來的自己」，也許可以以未來的生活方式、設計的表現方向、人生跑道的轉換等，根據自己的想像做為切入點來思考，像這樣一步步執行自己所發想出來的創意。

專欄・尖端科技

現在大多數的產業皆受到科技的影響。尤其是設計相關產業，有一些設計師對於應用軟體等相關科技有興趣，並以此為個人強項來展現，依此可以更進一步思考各個業界未來的發展方向來引導出主題。例如：

- 關於車子等交通發展的展望
- 想像以 IoT（物聯網）為中心的日常生活
- 使用數位科技的新型教育模式

專欄・錄取之後

一般來說主題設定的前提就是為了解決問題，而作品集所要解決的問題就是讓自己找到工作。不過，要是能將視野放在錄取之後，將更後端需解決的問題當作主題的話，會是很強力的設定。前一個專欄「尖端科技」所舉的例子也是相同的做法。根據不同應試公司的特性，在設定主題的時候，除了符合企業所需求的「召募人員形象」之外，如果還能以該企業的「公司理念」延伸發展的話會更容易成功。相反的，要是訂了一個與應試企業沒有交集的主題，可是會流於孤芳自賞的喔。

總結

- 設定作品集主題的主要目的，是能夠將自己適當的傳達給應徵企業而已，不需要思考得過於複雜
- 在設定主題時，除了作品呈現之外，也可以連結職務內容或將來的形象
- 要進到主題呈現的階段並不會如想像中順利，而是需要發想創意，是會有許多考量與煩惱的過程
- 主題要如何呈現，需要以自己做為根據來思考，一步步執行發想出來的創意

主題呈現的注意事項

不受到理所當然、傳統觀念所束縛的創意發想，在製作作品集時是十分必要的。

不受傳統觀念的束縛

在談完從主題設定到主題呈現的流程後，最後我想來談談在思考主題呈現時有哪些重要的注意事項。

首先就是不要受到傳統觀念的束縛。打破基本形式不被拘束，大膽發揮你的創意吧。這個想法不只限於作品集，在做設計時也必須如影隨行。人天生就是社會化的動物，因此會跟隨著自己的習慣採取行動或是以自己的觀點看事情。

我怕一解釋就會寫太長，這邊就不再重複講解，只以幾個例子來側面說明。

例：洗衣機的設計

說到洗衣機，我想大多數人的腦海中都浮現出白色大盒子的形象了吧。但實際上當我們接收到這個委託時，有可能因為使用對象不同，而必須去改變洗衣機的外形。

假設使用對象是單身女性的話，這個洗衣機不僅在細節上會不一樣，甚至整個外形都需要重新改變；又假設如果是以生活空間為優先考量的使用對象，說不定我們可以將洗衣機設計成能夠收納進浴室天花板或門裡面的形態，又或者可以做成折疊式的洗衣機等等。當然有很多技術上或是預算上的問題需

要解決，但在發想時不要受到先入為主的觀念束縛是很重要的。

例：心臟跳動

主題 18 裡以每個人的身高差異做為例子，其實關於身體有一個更貼近的例子，那就是心臟跳動。

一天二十四小時不停跳動的心臟，我們卻很少感受到心臟跳動的瞬間。因為人類的神經主要是用來感受外在環境，很少有人會抱持著「為什麼感受不到心臟跳動呢？」這樣的疑問。那是因為我們從出生開始就一直處於心臟跳動的狀態，所以對此不會產生不可思議的心情。同理可證，「什麼是普通」等想法以及習慣會阻礙我們的創意發想，因此我們需要多加注意。

輸入的重要性

為了挑戰做出不同於其他人的作品集，我們在思考呈現方式時會提出各種不同的創意，對吧？所謂的創意就是將一般的東西結合新穎的東西。因此當可以結合的資訊愈多，所能運用的創意也就愈多。

製作作品集時有一個重點就是必須多看看其他各種作品集。不僅是作品集，攝影集、型錄、雜誌等都有許多可以做為具體參考的地方。除

了書本形式的刊物之外，輸入愈多設計的資訊進入體內，能夠輸出的設計就愈多。

矛盾點

聽起來或許有些矛盾，但是有一個地方需要特別注意。當我們為了增加可以運用的資訊而不停輸入情報，會發生什麼事呢？那就是我們會對諸多情報麻痺，沒辦法再感受到新鮮感。是的沒錯，就是「習慣」，這個會阻礙我們發想的要素。

所以當我們在輸入情報的同時，也必須提醒自己可不要不小心就麻痺了。

一人腦力激盪法

我想許多人都有做過腦力激盪的經驗。腦力激盪法是創意發想的方法之一，由數人一起進行，自由提出腦中的意見。

但是在製作作品集時很難只為了作品集而召集其他人一起討論，這時候我要推薦給讀者的就是一人腦力激盪法。請試著將隨意想到的，或是浮現腦海的事物說出來，或是將自己設定為其他人，說出那個人有可能會提出的意見等，以這樣的方式進行創意發想，會比起一個人悶著頭思考來的效果好很多。

|專欄・全然否定這本書的作品集|

不受既有觀念的束縛來發想，有必要的話可以否定這本書所提出的想法也沒關係。雖然你已經看到這裡我才說這句話有些奇怪，但是或許可以嘗試打破到目前為止的規則、格式、分類、文字或照片的呈現方式。

・沒有任何文字，只使用作品的黑白照片來排版的作品集
・相反的，完全不使用照片，只放入繪製插畫的作品集

這些作品集都有發揮十足魅力的可能性。但是不要忘記，最重要的是這些方式能否向企業傳達出屬於你自己的魅力。

總結	▪ 思考呈現方式的重點就是不要受到傳統的束縛，習慣、理所當然的觀念等會干擾創意發想，其中也包含先天的生理狀態 ▪ 創意是將一般的東西結合新穎的東西，因此「輸入」很重要；但輸入的同時，也會對諸多情報麻痺，這點須多加注意

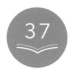
數位裝置

使用虛擬的數位裝置製作，也需要紙本的作品集。

數位裝置

面試時的作品集除了紙本外，也可以善加使用數位裝置，尤其是應徵遊戲業等運用數位介面為主的公司，透過數位裝置來展現作品是一個很好的選擇。

在這種情況下，有一個不能忽略的基本原則，那就是「作品集是一場設計提案」。因此當對方表示「可以請你展示作品集嗎？」的時候，為了能夠馬上展示，請預先將作品集準備好。紙本作品集只要翻開就可以隨時閱覽，而數位裝置因為需要時間準備，所以請在面試前就先把電源打開，啟動程式，將作品集以全螢幕顯示等等。

在進入面試會場前，不管是筆電或是平板電腦請都事先開機並打開頁面，並事先熟練介紹作品時的節奏，讓作品能夠流暢展示，即使當面試官要求回頭看上一個頁面的作品時，也能夠立即回應。除了數位作品集之外，最好也準備一份紙本的作品集。當網路收訊差導致無法連結作品集網站，或是設備突然狀態不佳，甚至電量不足時能夠緊急派上用場。先前曾經面試過使用手機展示作品的應試者，手機螢幕過小根本看不清楚作品，當下真是讓人覺得不可思議。

展示作品時，最重要的就是必須站在閱覽者的角度思考。

PDF

我想有許多人會將作品集存成 PDF 檔，有些企業也會在書面審查的階段就要求應試者先傳 PDF 檔的作品集，以事先了解應試者的程度。在製作作品集的 PDF 檔時，有幾個需要注意的地方。

當紙本作品集的排版直接存成 PDF 檔時，請一定要重新檢視是否有不適用於 PDF 的情況產生。像是經常會發生的就是跑出多餘的空白頁面。因為以紙本在展示的時候，是以跨頁的方式展示，當跨頁的其中一頁是空白頁面的時候，如果直接存成以單頁呈現的 PDF 檔時，就會發生突然出現一頁為空白頁的狀態。這些空白頁通常會出現在作品集的封面、目錄、分類扉頁等這幾個地方。

在存 PDF 檔時，若封面是直式設計的單頁，而內頁轉換成橫式跨頁版面，閱覽時會發生版面不一致的情況。另外目錄頁、扉頁也會有相同情形。

其他像是標示各頁面尺寸的邊線或裁切線、分隔左右頁面的中間線、字型、尺寸等都需要多加注意，並且重新檢視。製作 PDF 檔的重點就是，不能將紙本作品集印刷用的檔案直接存成 PDF 檔，而是必須意識到以 PDF 呈現作品時有哪些地方需要重新檢視。

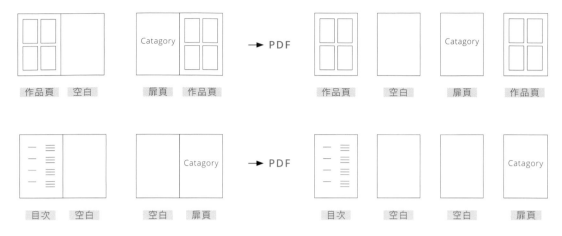

跨頁版面其中一頁空白頁存成單頁的 PDF 檔時，就會變成多餘的空白頁

扉頁為直式，下一個頁面變成橫式，整體格式混亂

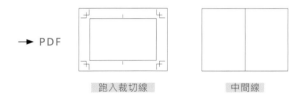

跑入裁切線、跨頁版面中線的 PDF

網站

利用網站製作作品集的人也不在少數,如果是會寫程式的網頁設計師可以自己從零開始建構一個網站,若是沒有網站相關知識的則可以利用部落格、社群媒體,或是作品展示平台。

網站與紙本的差異

動態

紙本設計與網站設計最大的不同應該就是動態呈現了吧。不管是動態的主視覺、滑鼠移入的動態效果、滑鼠點擊效果,或是動態頁面轉換等等,都是網頁設計的精髓。但是有一點需要注意的是,這些動態都必須基於明確目的為前提來使用。在製作過程中,很容易一不小心就被絢麗的動態效果吸引而漸漸做出與預期不同的設計。因此請不要忘記了作品集的最終目的是要展示你的作品以及你自己。

螢幕顯示的變化

網站根據不同的數位裝置顯示出來的畫面也會不同,像是電腦、平板電腦,甚至是智慧型手機等,顯示出來的畫面都不一樣,因此在設計時必須意識到這一點,預先設想自己在面試時會使用什麼裝置,又或是應試公司會以什麼裝置瀏覽網站。最近市面上也愈來愈多隨著螢幕尺寸改變排版內容的響應式設計。

字型的問題

我想大家都知道網頁的字型會隨著觀看者的電腦環境產生變化,為了維持字型外觀也許可以嵌入圖像或是使用網頁字型 (webfont),但是如此一來有可能造成檔案尺寸過大,而使網站瀏覽者感到不耐煩,甚至最糟的狀況則是直接跳離頁面。另外,文字尺寸與換行等細節,也同樣必須考慮到觀看者的瀏覽環境做出必要的妥協。

更新

作品集網站跟其他網站一樣需要不時更新,像是追加最新作品、求職資訊、話題資訊等等,這些都能夠產生附加價值,因此在設計網站的時候就要先把往後更新的需求一併列入考慮。

公開發表的好處

紙本作品集要是沒有隨身帶著就無法展示給其他人看,但是網站版本的作品集就可以不受時間、地點、對象的限制。就算往後找到工作了,依然可以持續發表作品,對於未來建立人脈行銷自己時會有很大的幫助。

公開發表的壞處

反過來看,公開發表也有危險的那一面。

例如說,平常我們在做設計的時候本來就必須充分考量到著作權,更何況是公開發表在網路上,就更加需要注意。設計本身其實難以跳脫與過去其他作品有些許相似的情況發生,但有些不清楚情況的人會以抄襲等說法引起風波,或是相反的,作品過於獨特,使得看不慣的人前來詆毀等等。

如果會在意這些問題的人則請你選擇限定對象公開。

即使如此紙本作品集還是很重要

有些網頁設計師、UI/UX 設計師、遊戲設計師會認為自己的作品都是在數位裝置上使用而不需要紙本的作品集，其實這是不正確的觀念。即使日常生活中數位機器就圍繞在我們身邊，AR、VR 也非常貼近我們的生活，但是在面試的場合裡紙本還是比較簡便的，有以下幾個優點：

· 面試時容易操作
· 方便與其他人的作品集做比較
· 不需要數位裝置也能看

網頁設計師不要把作品集重心只放在網頁版，而是必須預先設想到也許會有需要紙本作品集的情況。

作品集展示平台

這裡介紹幾個就算不會網頁設計也能做出作品集網站的平台。

Adobe Behance

納入 Adobe 旗下的作品集展示平台，因為能夠輕鬆公開展示作品而受到設計師的喜愛，可以說是連結設計圈的社群網站。

Adobe Portfolio

因為是 Creative Cloud 裡的系列程式之一而廣為人知，提供許多基本格式讓人選擇，能夠簡易統整作品，可以與 Behance 相互連動。

Portfoliobox

語言雖然只有簡體中文可以選擇，但是範例充足，第一次使用的人也能輕鬆做出精美的網站。可以商業使用。

WordPress

網頁設計師非常熟悉的 WordPress，可以做為後台管理系統（CMS），輕鬆製作出部落格或網站。

總結

▪ 即使使用的是數位裝置，仍然不能忘記「作品集＝一場設計提案」
▪ 事先熟練介紹作品時的節奏，讓作品能夠流暢展示。必須注意網路收訊、設備狀態、電量等問題
▪ 製作 PDF 作品集，不是單純的轉檔作業，而是必須意識到以 PDF 呈現作品時有哪些地方需要重新檢視
▪ 不要被網站設計的動態吸引而迷失方向，動態必須基於明確目的為前提
▪ 必須意識到網站會根據數位裝置不同顯示出來的畫面也不同；注意瀏覽環境會造成字型上的變化，考慮檔案容量視情況妥協
▪ 在面試時紙本作品集還是比較簡便

歐美外資企業

歐美外資企業比起台灣、日本的企業風氣，更重視個人特色與創意。

歐美外資企業

本書基本上是為台灣國內求職者撰寫，但是近幾年到海外求職的人也愈來愈多了。日本最近也多了許多台灣留學生與求職者，生活習慣上雖然有些許不同，但感受上並沒有太大差異，需要稍微注意的是應徵歐美的外資企業。

大部分的歐美企業或外資企業，較重視個人的個性表現。比起整理得很完善的作品集，外資企業更偏好「一眼就能看出個人特色的作品集」。這樣的作品集也更容易得到外資企業的青睞。我所任職過的外資廣告代理商的日本法人，相較於日本其他公司較重視個人特色，公司內的歐美設計師這個傾向則又更加明顯。接下來介紹一般歐美創意產業的情況給讀者當作參考。

創意

歐美由於廣告媒體費用便宜，廣告代理商為了與其他公司做出區別，所以更加重視創意，創作人的地位也很高。歐美當地甚至有些企業會賦予創意總監極大的權限。歷史上也顯示出社會對於設計或創意的高度信任。

風氣

雖然每間公司不太一樣，但是外資企業的氛圍的確像是外國影集裡那樣「自由的公司風氣」，尊重個人意見與個性，尤其是對於上司的態度、發言，比起日本公司自由多了。

大型代理商

以歐美為中心的大型廣告代理商，由於相關客戶的全球化激烈競爭，逐漸擴大為協作與合併的公司，成為集團化的大型代理商（Mega Agency）。集團旗下會有大型綜合廣告代理商、直效行銷、Web廣告代理商、媒體購買公司等。

四大代理商

以下四個集團稱作四大代理商，各大集團旗下分別有知名外資廣告公司。

WPP 集團
總部設於英國倫敦，全球最大的綜合廣告代理商，於一百一十個國家設有據點。旗下廣告公司有奧美集團（Ogilvy & Mather）、智威湯遜（JWT）等。

宏盟集團（Omnicom）
總部設於美國紐約，於一百個國家設有據點。與

WPP 集團互為敵對的競爭對手。旗下有黃禾廣告（BBDO）、李岱艾廣告（TBWA）等。

此項合併計畫。旗下有李奧貝納廣告（Leo Burnett Worldwide）等。

陽獅集團（Publicis）
總部設於法國巴黎，於一百零八個國家設有據點。2013 年宣布與宏盟集團合併，但於 2014 年取消

埃培智集團（Interpublic）
總部設於美國紐約，於一百個國家設有據點，旗下有麥肯廣告（McCann）等。

| 專欄・顧問公司與廣告代理商 |

歐美的顧問公司與廣告代理商現正處於互相蠶食彼此市場的情況。廣告代理商以往主要執行行銷業務，限於傳播領域，但隨著時代演變必須逐漸更改戰略，以經營戰略、商品開發等一連串的服務來迎合業主需求。

另一方面，顧問公司也為了提升競爭力，由原先的諮詢服務與系統建構，逐漸向創意、數位、行動裝置、銷售等領域發展。

如果有意往外資企業或海外發展，請將這一部分的觀點考慮進去。

| 專欄・日本設計 vs. 台灣設計 |

台灣設計的頂標基本上與日本幾乎沒有什麼差異，只不過台灣的設計水平落差很大，以目前的狀況來說，日本設計的底標稍微領先。

先前在一場座談會上有機會與台灣的頂尖設計師聶永真聊到這個話題，指出主要是因為台灣市場目前還不成熟，對於設計的接受度還不夠。除了製作端的程度之外，其次就是如何傳達給市場端。

我認為將來台灣設計的程度會更加往上提升，接下來的五年、十年台灣的設計產業會非常的精采。因此目前正在求職的同學們，請務必將台灣設計的未來發展納入自己的職涯視野。

| 總 結 | ▪ 歐美外資企業重視個性表現，公司風氣自由，如何展現個人意見與個性將是重點 |

作品集的製作流程

刊載作品

- ■ 一絲不漏的檢視過往作品並精選出刊載作品
- ■ 詢問周遭的朋友或同事是否有遺漏的作品

∨

分類作品

- ■ 先將作品大致分類
- ■ 整體評價高的作品放在前頭
- ■ 找出評價第一、二、三順位，甚至是第四或第五順位之間的共通點來分類
- ■ 依上述方式分類其他作品，找出不跟第一分類衝突的方法
- ■ 思考各分類中要放入的作品排序與節奏，但還先不要做最後決定

∨

調整與修改刊載作品的可能性

- ■ 檢視刊載作品調整的可能性，以及需要修改到什麼程度
- ■ 修改方式可透過發展作品的多樣性或是延伸宣傳品的種類
- ■ 作品的呈現方式是否具變化

∨

刊載作品的修正到決定分類的檢視事項

- ■ 這本作品集是否能夠一目了然
- ■ 各項作品是否分別展示了發想力、落實創意的能力、完成度、速度、喜好、美術相關的技能、應用軟體的技能
- ■ 是否運用照片、草稿、縮圖、構造圖與說明文字等方式呈現

∨

分類扉頁與封面

- ■ 確認封面與後續頁面是否一致
- ■ 確認封面完成度
- ■ 依分類設計個別的分類扉頁

∨

基本格式

- ■ 決定作品集尺寸、白邊空間、規格說明的擺放位置、字型、用色等頁面基本格式
- ■ 確認整本作品集是否控制在三種字型與三種顏色以內
- ■ 確認內頁調性一致，包含作品內容、作品的呈現方式、作品的版面、色彩構成（包含版面與作品本身的顏色）
- ■ 是否放入目次、自我推薦（非絕對必要，視整體閱讀節奏決定）

∨

與眾不同的作品集

- 是否已釐清應徵公司的錄取基準
- 是否已明確找出自己與應試公司的定位
- 檢視作品集的呈現方式是否跳脫傳統觀念
- 使用數位裝置呈現時，是否已檢視瀏覽環境，並確認 PDF 作品集的完整性

製作時需注意——

* 不讓自己在作品集完成後有機會說出「其實原本想要更……」
* 不要將實體作品放進作品集
* 素描畫得好就放，畫不好就不用放
* 使用軟體、花費時數可視情況決定是否放入

不僅是作品集，在做設計時也需要注意——
* 人會隨著生長的環境逐漸社會化，而對於事物的見解不同

預設問答

- 不管是一般職務還是設計職務，都會有五花八門的問題，你是否已經預先準備好面試時的問答了呢？
- 嘗試在日常生活中建構出屬於自己的溝通方式

關鍵字

- 事前準備好各種不同說法
- 決定好每個作品解說時使用的關鍵字並且加以練習

預演

- 已事前做好將作品集背對自己介紹的反向演練
- 確實做好發聲演練，事先預演說明內容，讓作品介紹更流暢
- 意識到說話速度、留白、音量大小、眼神接觸等，並且加以練習
- 注意到面試官會觀察你的說話方式、表情與舉止

○後記○

與台灣設計的連結

與學子的連結──

我在前言提到了製作此書的緣由，在後記裡我想聊一聊人與人之間的連結。

當年要是沒有認識擔任本書翻譯與設計總監的 MK，我想就不會有這本書的出現。MK 是我在設計學校擔任兼任講師時的留學生，也是我畢業專題的組員。畢業後在日本工作的她時常與我保持聯繫，即使回到台灣我們也會在 Facebook 上互動。

之後我轉至其他設計學校擔任系主任，積極發展產學合作，不時會將成果上傳至 Facebook，而 MK 每回總是很捧場的按讚。就在某一天我收到 MK 的邀請參加了高雄的「放視大賞」，我與台灣的連結就此展開。

另外，當時我受日本設計平台的委託，正進行一系列的部落格連載。其中，我所撰寫的作品集專欄受到 MK 的注目，他將這系列文章翻成中文後放上 SAFE HOUSE T 的部落格，得到了網友的高點閱率與好評，因而有了這本書的誕生。MK 大力協助我蒐集資訊與尋找出版社，要是沒有他的話這一切應該就不會實現了吧。

對台灣的期待──

雖然 2016 年參加高雄放視大賞是我第一次來到台灣，但是在我擔任教職的期間就已經接觸過各國的留學生，可以看出台灣學生的設計程度十分凸出。另外就是，當我第一次到台灣時，發現台灣的設計程度之高讓我非常驚豔，設計師與學生對於設計的熱忱也讓我感到敬佩。

在台灣看到的這一切，讓我聯想到 1980 年代的日本。當時我還是個學生，現在回想起來，日本其實有許多有質感並且充滿個性的作品，但卻仍崇尚歐美的設計。

現在台灣設計在商業領域上不只與日本並駕齊驅，有的甚至超越了日本設計。因此我希望大家可以有自信的走下去。

我在撰寫本書的時候，除了關於作品集的內容之外，也增加了設計實務相關的主題，希望這本書能對正在求職的讀者或是設計師的未來生涯有所助益。

協力人員

這本書能夠完成要感謝許多學生與友人的協助，尤其內容需要大量插圖、作品範例、照片等各項視覺素材，真的非常感謝所有參與本書的朋友。

範例圖攝影
攝影＋照片提供＋燈光協力：
須永美紗、佐藤俊（p.70 天空照）
攝影協力：松井沙織
model：青野由菜、今林沙樹

解說圖
解說圖協力：小寺慧、SAFE HOUSE T 鄭娍娍

作品範例
作品範例協力：鈴木志穗菜、クロセシンゴ、
藪春奈、Chiho Orihara、池田瑛里、遠藤幸花、
丸尾遼太郎、小寺慧、笹渡舞、谷本佑、小林彩香、
Peijung Chiu、小山望、化鍾秀、大和田栞菜、
サワサキナオト、蕭睿妤

插畫
第一章：小暮咲
第二章：鈴木志穗菜
第三章：小暮咲
第四章：mochimochi design 望月美里

最後要再次感謝黃慎慈小姐，以及從企畫開始足足等待了兩年的臉譜出版陳逸瑛總經理，責任編輯謝至平先生與陳雨柔小姐，設計本書的鄭娍娍小姐，容我在此獻上萬分感謝，也期望今後還有機會再度合作出版。

藝術叢書 FI1045

作品集的設計學｜ポートフォリオの作り方
日本 30 年資深創意總監，教你從概念、編輯、設計
到面試技巧的實務教戰手冊

原著作者｜飯田佳樹（Yoshiki Iida）

譯　　者｜黃慎慈
責任編輯｜陳雨柔
設計統籌｜SAFE HOUSE T studio
　　　　　D－鄭娸娸、AD－黃慎慈
行銷企畫｜陳彩玉、林子晴、陳紫晴
發 行 人｜涂玉雲
總 經 理｜陳逸瑛
編輯總監｜劉麗真

出　　版｜臉譜出版
城邦文化事業股份有限公司
台北市民生東路二段 141 號 5 樓
電話：886-2-25007696
傳真：886-2-25001952

發　　行｜英屬蓋曼群島商家庭傳媒股份有限公司城邦分公司
台北市中山區民生東路 141 號 11 樓
客服專線：02-25007718；25007719
24 小時傳真專線：02-25001990；25001991
服務時間：週一至週五上午09:30-12:00；下午 13:30-17:00
劃撥帳號：19863813　戶名：書虫股份有限公司
讀者服務信箱：service@readingclub.com.tw
城邦網址：http://www.cite.com.tw

香港發行所｜城邦（香港）出版集團有限公司
香港灣仔駱克道 193 號東超商業中心1F
電話：852-25086231
傳真：852-25789337

馬新發行所｜城邦（馬新）出版集團
Cite (M) Sdn Bhd.
41-3, Jalan Radin Anum, Bandar Baru
Sri Petaling, 57000 Kuala Lumpur, Malaysia.
電話：+6(03) 90563833
傳真：+6(03) 90576622
讀者服務信箱：services@cite.my

一版一刷　　2019 年 5 月
一版四刷　　2021 年 8 月

ISBN　978-986-235-744-6

作 品 集 的 設 計 學
ポート
フォリオの
つくり方

國家圖書館出版品預行編目 (CIP) 資料

作品集的設計學・日本 30 年資深創意總監，教你從概念、
編輯、設計到面試技巧的實務教戰手冊
飯田佳樹著；黃慎慈譯．—初版—
臺北市：臉譜出版：家庭傳媒城邦分公司發行，2019.05.
112 面；19x26 公分．（藝術叢書；FI1045）
譯自：ポートフォリオの作り方
ISBN 978-986-235-744-6（平裝）

1. 平面設計
964　　108004997

最後這本小別冊，是我
以製作作品集為主軸所採訪的專業人士。受
訪者皆是在十年內有製作過作品集的第一線設計師，
以及負責擔任審查作品集的面試方。

訪談內容當中有一些不同於本書製作方法的思考方式，又或是因
個人差異而有不同見解，但為了能讓讀者了解更廣泛多元的
觀點，我直接保留了受訪者的想法。訪談內容不僅限於
作品集，也有些許延伸話題，讓讀者可以更加
了解業界第一線的聲音。

CROSS TALKS

黃慎慈

小寺慧＋鈴木志穗菜

沢崎尚人

Mooi＋Fuyu Lee

峯山裕太郎

鄭�婎

谷本佑

飯田佳樹訪談
9 位台日專業人士

{Q&A}＋設計師們的作品集

INTERVIEW NO.1

`Art Director`

谷本佑
Yu Tanimoto

> 最好的情況就是,在一百個人當中,也能夠馬上讓人以一句話聯想到你。

——谷本君在學校畢業之後,進到日本的中堅廣告代理公司 (Standard Advertising Inc.) 任職九年,現在則轉職到智威湯遜 (JWT)。

谷本:是的沒錯。剛畢業已經是很久以前的事了,這次訪談說不定可以找回一些過往回憶。

——對你來說,作品集是什麼呢?

谷本:設計業界基本的自我介紹。對應試公司來說,與求職者見面之前只有作品集可以當作判斷基準,所以作品集就代表那個人,並以此來判斷那個人是否符合應徵職務。

——的確是。這是指面試前,事先請求職者寄作品集到公司的情況,這時候作品集就代表當事人。你剛剛提到設計業界基本的自我介紹,是什麼意思呢?

谷本:一般公司會有應聘申請表,或是婚姻介紹所會需要填寫個人資料等,這都屬於自我介紹,就像是模特兒的試鏡照一樣。我這邊是指在設計業界內的基本規格。

——原來是這個意思啊,用模特兒的試鏡照來舉例滿有意思的。

出身：神奈川縣茅崎市

任職公司：智威湯遜（日本東京）

畢業於：日本工學院專門學校

在日本工學院遇見恩師飯田佳樹，畢業後仍然將老師當作我人生道路上的前輩保持交流。最近擔任某德產汽車專案的負責人，今後也會持續在廣告公司精進實力。

谷本每年都會召集友人一同舉辦派對的海報

的確，作品集雖說可以自由創作，但就像孫悟空永遠逃不過釋迦牟尼佛的手掌心一樣。設計業界的作品集仍有大致的規範。那麼你當初求職時在製作作品集的時候，覺得最辛苦的地方是什麼？

谷本：我覺得要判斷出對方想要找什麼樣的人才這件事很困難。

另外，還有思考別人會怎麼看我，如何讓對方知道我有什麼強項。如果判斷錯誤，光是強調自己所要表達的而導致作品數過多，對方也不會想看這個作品集。

——果然很廣告人啊。這邊說的就是關於受眾的需求與定位。（笑）製作作品集的時候有具體參考哪些設計嗎？

谷本：製作之前不會參考其他設計，但是我會將作品集拿給恩師或人力仲介（recruiter）看，他們可以給我客觀的建議。

——那時的作品集裡自己最喜歡的部分是？

谷本：僅有視覺圖像的頁面！有可能因為自己身為藝術總監（AD）的關係，加上本身喜歡拍照，對於自己的攝影能力有自信。還有最後一頁，我利用 hashtag 的方式擷取自己的局部特色來展示。現在這個手法可能已經不稀奇了，但是我當初使用的時候還不常見。

——現在的你，認為當時那本作品集有哪些地方還不夠好的嗎？

谷本：刊載比較早期的作品時，要是面試官年紀比較輕的話，有時較難取得共鳴……另外還有作品集裡塞太多內容。

——沒有選定想要呈現的定位呢。（笑）

谷本：（笑）可能是吧……還有就是作品方向太明顯。應該根據情況與對象，提出的內容必須有所區分，像是硬派的設計或是柔和的設計等等。

——製作作品集之後有什麼樣的新發現嗎？

谷本：我發現到自己設計的方向、特徵、喜好很強烈，導致整體的調性太類似。如果我的目標是成為創意總監（CD）的話，就不應該出現這種情況。

——這部分有點困難，雖然說在做設計時需要優先考量受眾，但就算如此，每個人設計出來的東西還是不一樣，一定會看出作者的設計風格，不過這也就是個性不是嗎？

話說回來，製作作品集之後，你的提案技巧是不是也有提升呢？

谷本：我覺得有提升耶。我認為這與廣告的提案是一樣的，只不過提出的商品與服務換成了我自己。我會去思考本質、競爭對象、對方想要找的是什麼樣的人才、獨特賣點（USP）、時代背景等等。

——喔～你說的是 Unique Selling Proposition 啊，相對於競爭對手的特殊性。

谷本：是啊，就是這個。

——要是立場轉換，你自己是面試官的話，會想要看到什麼樣的作品集？

谷本：比起作品頁面整理得很完善，我比較想看到能浮現對方形象的作品集，就算跟設計作品沒有任何關聯也沒關係。能夠想像對方形象，代表產生了想跟他見面的欲望。接著若是實際談話，就會留下印象。最好的情況就是，一百

個人當中，能夠馬上讓人以一句話聯想到這個人，「啊～你說那個人嘛」。

舉例來說，像是我作品集裡的 hashtag 頁面、私人舉辦的 party 頁面等，即使內容與工作領域不相關，但我想這些有趣的頁面是我的作品集讓人感興趣的地方。

—— 的確是，讓人留下印象很重要。你自己擔任設計專門學校的兼任講師，有沒有什麼好的例子？

谷本：我曾經給學生出過「讓人留下印象的作品集」這個課題。其中最讓我印象深刻的是，有一個男學生的作品集以「自己怕熱」為主題，於是他為作品集穿上了運動衣。面試官在看作品集之前，一定要先替作品集脫下運動衣，而脫下運動衣的這個行動讓人留下印象，引導出對應試者的興趣。

—— 真的讓人印象深刻呢。（笑）那有沒有你覺得不好的作品集呢？

谷本：與其說是不好的作品集，應該說是無法看出與應徵工作有關聯性的作品集。或是面試時介紹自己作品集時，沒辦法使用自己的語言說明企畫內容。

谷本穿著人偶裝的側拍照，很符合當事人形象的一張照片

—— 這的確是基本條件。今天謝謝你這麼認真回答問題。最後，在第一線工作，有沒有其他可以分享的？

谷本：老師這樣說，我有點害羞耶。（笑）那最後我做個總結好了。我自己的話不管到哪個公司，評價最高的不是我的企畫力或是美術設計，也不是努力或認真。你覺得是什麼呢？

—— 我知道了，是你的存在感對吧。（笑）你的個人特質很有魅力。你比外表上看起來更認真坦率，也比想像中努力。（笑）因為這樣，不會隱藏自己想說的話，所以讓人覺得很有存在感。

谷本：正確答案。如果這算是在稱讚我的話，真的是非常高興。但是我也希望自己的企畫力與美術設計能力能獲得評價，所以另一個層面來想的話，也有點悲傷啊。（笑）

不過我可以有自信說的是，溝通能力還是很重要的！受眾需求是什麼？是什麼樣的心情？等等，這些都是必須思考的點，不然的話，不算擁有這個職務相對需要的能力。如果有出眾能力的話也許另當別論，但是我做的是溝通的工作，所以我想溝通能力還是很重要的。

鄭姝姝
Yiyi Cheng

`Graphic Designer`

出身：台灣
任職公司：SAFE HOUSE T
畢業於：台灣藝術大學

於沛肯品牌 (Plugin B&V) 任職期間曾參與中華職棒 CPBL、台灣體育賽事等活動設計；之後到日本學習語言。2017 年於 Five metal shop 實習與合作設計專案；目前於 SAFE HOUSE T 從事平面設計。

▪ Instagram → yiyi_graphic

——你好，初次見面，我是飯田。這次姝姝是因為 MK（編按：本書譯者）的介紹下參與了訪談，是否可以請你簡單的介紹你與 MK 的關係呢？

姝姝：飯田老師您好，很高興可以參與這次的訪談！一開始跟 MK 認識，其實也是因為作品集的關係。當時正準備報考日本的研究所而製作了一份日文版作品集；因為朋友介紹而認識在日本設計經驗豐富的 MK，並幫忙指點一二，而 MK 也很親切分享她的經驗，真的非常感謝。目前我們是 SAFE HOUSE T 設計部的工作伙伴。

——原來如此。那這樣說起來你也可以算是我的學生了呢。（笑）那麼，我們就直接進入主題吧！我想問姝姝，對你來說，你認為作品集是什麼呢？

姝姝：感覺我回答完這個問題訪談就結束了。（笑）作品集對我來說比較像是一份用來宣傳自己的企畫提案：把自己完成、現階段較為滿意的

作品集本身主題或者風格過於強烈，反而會搶走了作品的風采。

作品展現給大家看，告訴大家歡迎來找你做設計的一個媒介。再者，每個專案開始前，不一定每位客戶都認識、非常了解他們所委託的設計師，設計師擅長或者執行力及專業能力到哪裡，因此作品集的角色便變得非常重要。而一份誠實的作品集，也可以降低與客戶產生誤會的機率，增加客戶與設計師之間的信任感，讓執行專案的過程更加順利。因此我覺得作品集也可做為設計工作者一份換取未來機會的籌碼。

——首先，我覺得「運用作品集來告訴大家歡迎來找我做設計」的這個想法很好。將作品集做為營運用的媒介，但又不會強迫推銷，利用作品集替自己發聲，表現自己是什麼樣的設計師以及讓客戶清楚了解你的專業程度。我覺得這是很親切的呈現方式。雖然我們實際上在執行業務時並不會都這麼順利。

妏妏：沒錯，執行業務的時候，的確會產生預期外的更多問題。因此溝通、發現問題與修正也可以算是設計師們的專門業務之一吧！

——還有你剛剛最後提到的「增加信任感」，雖然聽起來好像理所當然，但這個觀點我覺得很有趣。作品集大多用在新開發的設計案，幾乎很少

用在已經承接下來的工作上，能在承接案件之後也先讓對方看過作品集的話，的確能讓專案的過程更加順利。

那麼如果立場對調，今天你是委託方的話，設計師拿出什麼樣的作品集會是你決定委託他的關鍵呢？會是適合這個案件的設計師？還是會嘗試給你覺得有潛力，但有可能會有一點冒險的設計師呢？

妏妏：做個比喻的話感覺上述兩者會比較像是一位長期製作書籍的設計師 vs. 對於書籍製作經驗較少、但有很多其他類別的作品很不錯的設計師。

以這兩者為基礎再來思考的話，委託關鍵有可能會是設計師擅長的風格以及溝通的難易度，如果可以把風險降到自己可以接受的範圍，也許我會選擇需要冒險一點的設計師。

——那如果你不是委託方，而是公司面試官的話，會希望看到什麼樣的作品集？

妏妏：作品完整度高，且有系統的分類作品（也可以說是為作品集做企畫），而不是花樣做得很多內容卻空泛的作品集。再來才會看看有沒有好玩的設計或創意表現可以加分。

──非常的直接了當呢。（笑）那我有點壞心的問一下，你回頭看自己的作品集時有什麼感想？

妳妳：回顧過去製作作品集的經驗，也有一開始不知道從何下手的情況，結果變成比較著重在如何製作一本書籍或是書封的設計，而不是在做作品集的感覺；直到近幾年才了解整理作品的重要性。

──是否可以針對這個部分具體說明一下？

妳妳：其實是因為自己學生時期沒有建立起整理作品檔案的觀念，因此幾乎沒有比較完整可以提交的作品。因此在進入業界之前製作的作品集，現在看來都只像是練習，自己都覺得不太好意思。很感謝當時給我機會、錄取我的公司。（笑）

再來可能就是弄清楚製作這本作品集的主要目的，以及會去向何處（會被誰翻閱），依照不同的公司或者學校調動作品的先後順序，這些也是累積前輩給予的建議與我自己經驗的心得。

──在製作作品集時有哪裡是你覺得最辛苦的地方？

妳妳：我想最費神的應該會是在整體架構的整合。是否要有主題，或是代表個人的設計元素、字型、作品分類，以及考慮到觀賞者的閱讀順序等等。再來，是整理單一作品，要去構思該如何呈現每個作品最精采的部分（例如利用攝影、合成情境照，或者用更藝術的表現形式等），當規範制定完成，就可以開始好好發想如何在框架下，嘗試一些有趣的設計表現方式。其實尚未印製完成前，每個階段都是很辛苦跟費神的呢！

──的確每個階段都不能鬆懈。在經歷並且跨越這些階段後完成了作品集，你自己有什麼樣的感想？

妳妳：整理完作品集之後就能夠從大方向審視自己，想像自己是別人來翻閱這本作品集，盡量客觀的判斷自己目前的能力，走到了哪個階段，有沒有哪些部分需要修正或是更好。每過一段時間看，都多少會有些不同的感想。有一種像在看自己小時候照片的感覺。

於 Plugin B&V 任職時期製作，中華職棒 CPBL 節日插畫，從作品中能看出妳妳對於設計細節的講究

——妳妳很認真的看待作品集呢。在做設計的時候經常需要重複執行許多麻煩的細節。最後，是否能請你說說看你覺得怎麼樣才是一本好的作品集？

妳妳：一本風格簡潔、不過分設計、文案親和有禮的作品集是我比較偏好的；另外，若作品集本身主題或者風格過於強烈，會覺得反而搶走了其他作品的風采。再來就是整理作品時，我也傾向把作品的完整度再向上提高；並規畫有邏輯的分類、排版方式，以好的視覺引導讓觀看者閱讀，我認為這些都是一本好作品集的基本要項。

兩者皆是為花藝設計的 LOGO

——真的是很精闢的回答。你將我這本書裡的內容以最精簡的方式說明出來了。（笑）只不過大家都知道這些道理，但實際上執行起來卻沒那麼容易。

妳妳：是的是的，如果平常就分一些時間好好整理作品，相信應該會是一個好開始！

2018 年五金行日曆的愚人節插畫

EST. 1997

璞珞珈琲

COFFEE
ROASTERS

與 Five metal shop 合作期間執行的設計專案

——那你自己對於未來的工作發展有沒有什麼想法？

妳妳：對我來說工作從來不只是追求一份穩定的收入而已，設計與創意的價值也不是能用時間和金錢來衡量的。懷抱熱情、在工作之中找到樂趣，回饋到自己的生活之中的那份充實與成就感，對從事平面與視覺設計工作者來說是很重要的。我期許今後也能一直繼續朝這個方向實踐，想要能持續做出理想的作品，未來也希望可以嘗試做一些有趣的專案計畫！因為在這裡宣告，希望以後能夠確實朝著這個目標前進，避免再回頭看到這篇文章的時候感到後悔。

——好的，期望你能如你所宣告的去執行。妳妳前面提到的都是很重要的想法。雖然要同時實行這些想法很不容易，但因為你還很年輕，我覺得是很有可能實現的，請你一定要好好加油。之後如果有新的作品也請讓我看一看。最後，感謝你今天的訪談！

峯山裕太郎
Yutaro Mineyama

或許會被批評，但請拿出自信努力下去。

出身：東京
任職公司：ENLIGHTENMENT（日本）
畢業於：東洋美術學校

House and Pineapple

Takaaki Kato / Yutaro Mineyama +Enlightenment

從學生時代開始就相當具有個人特色的峯山，
有興趣的讀者歡迎連結至峯山作品頁面

2017 年與加藤崇亮一同參加
UNKNOWN ASIA Art Exchange
Osaka 2017，獲頒茶谷文子賞

• Instagram → mineyama_art
• vision track URL →
http://www.visiontrack.jp/
mineyamayutaro_enlightenment/

——首先，對於峯山君來說，作品集是什麼呢？

峯山：我覺得作品集是用來傳達自己的媒介。也就是說，不只是用來找工作的工具而已。

——可以請你再詳細說明嗎？

峯山：作品集不只是作品的總結，作品集本身應該要有魅力才對。當然刊載作品不能不吸引人，但能讓人想一頁一頁往下看的作品集本身需要有一定程度的魅力。

——原來如此。那可以針對這一點，說說看你看過的作品集裡，認為好或不好的點跟理由是什麼呢？

峯山：學生的作品集最常看到的缺點就是作品順序。放在開頭的作品要是程度夠好的話，整本作品集給人的印象也會比較好。另外，有的作品集看了會覺得很膩，作品順序要安排得有節奏與張力，還是要讓人有翻往下一頁的動力才行。

還有一些作品集裡會一直重複出現一樣的作品，像是放上相同作品的不同照片，這也讓我很在意。舉例來說，雜誌設計的作品，連續出現好幾頁排版差異性很小的圖等等。

——你舉的例子的意思是，以雜誌格式做出好幾個排版類似的頁面嗎？

峯山：可以這麼說。一個作品放上好幾張角度不同的照片，在我看來每一張都長得差不多；將雜誌的四個頁面以兩頁來刊載，這樣的版面一直重複的話，這些圖像就看起來都一樣了。我覺得很吃虧。

另外有一項個人意見，我覺得有許多作品集的解說文字看起來都很大。

——我可以理解。尤其是學生，有的字大得跟繪本一樣了。如果本來就是設定這樣的設計可能還好，但是因為作品集會直接看實體，所以解說文字可能還是小一點會比較好。對了，峯山君現在任職的公司 ENLIGHTENMENT 是你的第一間公司，所以你在做作品集的時候還是個學生，你覺得做作品集最辛苦的地方是哪裡？

峯山：我覺得是拍攝作品！

——是嗎？（笑）真是出乎我意料的答案。

峯山：當然，排版、文字的印象很重要，但是為了傳達作品的印刷效果或是立體感時，照片就很

重要。學生的作品集有很多作品不是實際拍攝，而是使用 Photoshop 的陰影功能，這個方法要是沒有掌握好就會看起來很廉價，這樣實在很可惜。

——不只是學生，很多專業設計師也是如此。這本書有將作品照片另外做一個章節來說明，質感這種東西很難用 Photoshop 表現。說到這邊，峯山君經常借用學校的攝影棚對吧？我記你是夜間部第一個這樣做的學生。

峯山：對啊，也因為這樣，我跟日間部的同學變得很要好。

——你在做作品集的時候會以什麼做為參考？

峯山：學校留存的優秀作品集，以及美感強的朋友製作的作品集。

學生時期沒有察覺，開始工作之後才發現應該要多看國外的雜誌，可以培養對照片與文字排版的敏銳度，也對製作作品集很有幫助。

——應該說學習與設計相關的知識都可以運用在作品集上。當時自己的作品集裡，你最喜歡的作品是哪一個呢？

峯山：我手邊已經沒有以前的資料所以沒辦法展示，但是在我的印象中我曾經以高圓寺的五百日圓午餐（約台幣一百三十八圓）為主題製作的明信片是我最滿意的作品。

——那是我當初出給學生的功課，我也很有印象。當初課題的主題是「不宣傳風光明媚的風景，而是以新的切入點來介紹地區的明信片」。

我記得你將你在高圓寺常吃的五百日圓午餐以照

片記錄，拍下食用前、食用中、食用後的照片做成明信片。我這邊也沒有這個作品的照片，沒辦法放進這本書，好可惜。

峯山：這個作品得到了您的高評價唷！（笑）

——那你在統整作品的時候有沒有注意到什麼？

峯山：我做的作品氛圍都很類似。

——這倒是。就算自己打算根據不同品牌跟對象做出有變化的設計，但是當這些作品統整在一起時就會發現它們都很類似。

峯山：是的，這就是所謂的個性吧。

——在製作作品集的時候，有什麼是你覺得不應該做的，或是禁忌的部分？

峯山：那倒沒有。不管是製作作品集或是其他設計，如果有這不能做那不能做的限制的話，我認為會框限自己的創意發想和可能性。說是這麼說，但是我目前看到覺得好的作品集，大多是簡潔不過於複雜的設計。

——最後有什麼建議可以給年輕設計師或學生呢？

峯山：就算做了作品集，如果不實際行動的話就沒有任何意義。最近的學生以及我身邊的友人，

有很多都光說不練。只要不化做行動，就沒辦法在設計的圈子裡工作。我希望那些內向、消極的人可以拿出勇氣來。我是屬於比較積極的類型，但是當初在面試時不擅長有邏輯的表達，我是經由一次次面試訓練自己，介紹作品才愈來愈流暢，作品集真的幫助我很多。

我所知道的設計公司大部分都很開明，只要積極一點，我想這些公司都會願意看看你的作品。也許作品集會被對方批評，但也請拿出自信努力下去。

——那峯山君將來想成為什麼樣的設計師？

峯山：我希望將來可以將現在的設計工作結合自己的藝術創作，讓兩者能互相加乘。

——我有看過你的畫，我覺得很棒很有趣。希望你能將自己的藝術創作與設計工作連結。謝謝你抽空受訪。

睦奕
Mooi

Actress

出身：台灣
畢業：實踐大學時尚設計學系

近期拍攝了日本白石藏王宣傳觀光
片、OPPO 手機廣告、飲品廣告。

要適時表達自己的意見。

──首先，我簡單介紹一下當時與兩位是怎麼認識的。Fuyu 跟 Mooi 是大學同班同學，之前我到放視大賞演講時，兩位一起參加了講座。之後兩人到日本觀光，我與我的學生帶著他們遊覽東京。因為我的學生曾經在高雄留學，因此請他幫忙口譯。之後我陸續跟兩位在台北與東京都有一些交流。這次因為本書會在台灣出版，所以邀請兩位參與這次的訪談。

Fuyu：我一直以來都很喜歡日本的文化與設計，當時看到了飯田老師在放視大賞的演講，二話不說就直接報名了。

當時老師在演講的時候說了一句話我現在還記得：「不要盲目的覺得別人的設計很好，身邊有更多美好的設計等我們發覺。」老師舉了很多台灣的好設計和我們分享，也是我之前沒有注意到的。

很幸運的認識了飯田老師，我與 Mooi 到東京觀

李馥妤
Fuyu Lee

將我喜歡的事物帶入工作。

光時，飯田老師與他的學生沢崎尚人帶我們一起
逛了許多日本在地的服裝設計師品牌，也逛了三
宅一生的展覽，那份感動一直放在心裡，真是太
令人驚豔了。之後還去了沢崎君的廣告公司參
觀，社長與同事們都好熱情的招呼我們。看了沢
崎君的作品集，真的好精采，好厲害唷！

雖然我們跟老師在語言溝通上不是太順暢，但每
一次見面都收穫滿滿，也十分有趣和快樂。

Mooi：我跟 Fuyu 一起參加了飯田老師在放視大
賞的演講。演講內容包含了一些很有趣的主題，
比如像是需要腦力激盪的思考，也讓當天的演講
充滿了歡笑聲。

和 Fuyu 一起到東京旅遊時，也受到飯田老師與
沢崎君的照顧。半年後飯田老師因工作來台，我
們也帶飯田老師參觀台灣的歷史建築「中正紀念
堂」。當時看到老師的名片第一個反應是很驚訝，

拍攝於台灣屏東三地門安坡部落

心裡想著：哇！老師的名片做得真好、真漂亮，我想當天導覽的心情都被那張名片給吸引過去了吧！這也是我和飯田老師認識以來印象深刻的一件事。

在老師身上學習到很多知識與觀念。很幸運能夠認識飯田老師與他的學生沢崎，未來不管是文化或是設計上，還是會一直交流下去，因為這是個難能可貴的緣分。♡

——這樣誇獎我會很害羞。（笑）那麼兩位是否可以簡單描述學校畢業後現在在做什麼工作呢？

Fuyu：我目前在台灣的服裝公司擔任男裝與童裝設計的職務。

Mooi：大學畢業後在服裝工作室就職，然後兼職模特兒的工作，後來把服裝工作室辭掉目前正朝向演員發展。

——可以說是已經站在職業道路的入口了呢。那麼差不多進入正題吧。首先，對你們來說作品集是什麼呢？

Mooi：我覺得作品集是一個階段耶。

——這是什麼意思呢？

Mooi：我們可以藉由作品集知道自己在學習過程中獲得了哪些，又或是有哪裡是需要精進的地方，所以我認為作品集不單單只是求職所需的工具，也是自我檢視的依據。

——原來如此。兩位都很注重自我發展（笑），應該說兩位會藉由回顧、檢視自己的學習過程，應用在將來的發展上，我覺得這樣的做法非常好。那你們喜歡自己的作品集嗎？

Fuyu：沒有很滿意，還有許多缺點或是思考不夠周全的地方，但是目錄算是我最有自信的部分。

Mooi：封面和內頁我都很喜歡，因為對於一本好的作品集來說，這些都是很重要的部分，尤其封面是給閱讀者的第一印象。再加上令人印象深刻、內容豐富的內頁，我想這本作品集已經算是很完整的呈現了。

——在製作作品集時，你們認為哪一部分最辛苦？

Fuyu：我覺得是思考整體的架構。我花了很多時間在思考要如何讓翻閱者可以清楚的了解這本作品集所要傳達的內容。

Mooi：我也花了很多時間在整體架構上，還有創意的構思。因為創意並不會時時刻刻都有，即使有很多構思，也必須思考自己想要如何呈現，因此統整這些想法花了我很多時間。

——在構思如何具體呈現作品時，是以什麼做為參考的？

Mooi：我會參考網站和書店。

Fuyu：我也是參考網站或是雜誌書籍。在學校的時候也會請教老師的意見。

——有看過自己覺得做得很好的作品集，或是感到有些可惜的作品集嗎？

Mooi：曾經看過一位朋友的作品集，我覺得最可惜的地方是整本的重點太多。他有一顆很好的頭腦，也有很多的創意構思，但他把所有的創意想法都放進作品集裡，導致結構有些複雜，反而展現不出他的專長。

Fuyu：我的話則是看過一位學姊的作品集做得很好讓我印象深刻。她在自我介紹中關於能力的部分，使用簡易的圖示與文字敘述來表現，讓人一目了然。

——現在回頭看自己的作品集，有覺得哪些地方可以做得更好嗎？

Mooi：我會想重新選擇字型，字距也會重新思考。另外用色過多似乎有些干擾閱讀。

Fuyu：我的話首先作品數量不夠，另外風格也不夠統一看起來有些凌亂。對了！原本裝訂的時候想用車的，結果線車歪，只好整本重新印刷，實在是太可惜了。

——兩位對自己很嚴格呢。（笑）在找工作的時候，作品集的評價如何呢？

Mooi：畢業後，在應徵第一間服裝工作室時，信心滿滿帶了我的作品集去面試。面試我的設計師翻了翻我的作品集，請我解說每頁的設計理念，應該算是滿意吧，因為我最後被錄取了！

Fuyu：我面試了三家台灣的服裝公司，應試公司大致會簡單的翻閱作品集，當面試官對某項作品有興趣時，他會問我為什麼這樣做，裡面有什麼故事嗎？我覺得面試官更希望透過言語來了解我或是我的作品。

——製作作品集之後，有什麼新發現嗎？

Fuyu：我發現自己有些作品還不夠成熟，不適合放在作品集裡，必須要再斟酌刪減。

——咦？不是說作品數量不夠嗎？（笑）

Fuyu：是啊。（笑）不過在那之後又設計了幾款衣服。

──原來如此。那 Mooi 呢？

Mooi：我覺得作品集就像自己的成長紀錄，每個階段的思考會隨著時間有所改變。

例如高中時期因為還在摸索將來自己想要做什麼，所以作品集會像是為了自己的興趣而做。但是大學時期的作品集則是為了向其他人展示自己對未來的企圖心而做的。

──真的是思考得很深入呢！（笑）製作作品集之後有覺得自己的提案技巧提升了嗎？

Mooi：提升非常多。除此之外也吸收了很多知識。

──例如說像是什麼？

Mooi：嗯～舉例來說像是裝訂方式、材質的運用、紙張的特性等等，還有就是會根據場合和對象，選擇適合的呈現方式。

──原來是這樣啊。Mooi 的回答是以作品集為主的提案對吧？我想你們現在還不太有在這之外其他工作提案的經驗。那 Fuyu 你呢？

Fuyu：我的話應該是說明方式吧，現在有能力可以簡單幾句話就傳達出作品內涵。

──這的確能運用在一般的提案上。接下來想請兩位交換立場來思考。假設將來自己變成了面試官，你們會想要看到什麼樣的作品集？

Mooi：如果我是面試官的話，會對裝訂的方式和紙質的運用有興趣。這也是我自己在製作作品集時會特別留意的地方。

Fuyu：我的話會想要看到有個人風格，可以看出那個人個性的作品。另外，因為是作品集，希望也能看到過去豐富的作品經歷。

──好的，謝謝你們。訪談差不多到了尾聲，其他有什麼想要補充的嗎？

Mooi：我個人的想法是，作品集不應該為了需要才做，而是平常生活中創意與技巧的磨練，像是這樣慢慢一點一滴累積起來的才是真正屬於自己的作品集。因為我曾經急於面試短時間完成了作品集，面試完才覺得真是悔不當初啊。

──很有意思的想法。的確前面一開始你就有提到作品集是為了日常的學習與研究。那 Fuyu 有什麼想要補充的？

Fuyu：我也很贊同 Mooi 的想法，一本好的作品集花上的時間與心血是真的需要一點一滴累積的。在公司工作之後，有時候會懷念學生時期可以無憂無慮的創作。進入職場後，銷售就是一切了。

Fuyu 與 Blossom 共同創作的作品

——的確對公司來說銷售是最重要的。最後，關於往後的發展、未來的夢想，有什麼樣的計畫嗎？

Mooi：我現在在職場上除了作品集之外，也很重視溝通和敘述等基本能力。擁有很多創意構思卻無法完整傳達自己的理念與想法給對方的話還滿可惜的，所以適時表達自己的意見會比較好。至於將來的計畫是想成為演員，除此之外也想要延續大學對於服裝設計的熱忱，夢想是擁有自己的服裝品牌。

Fuyu：我現在正在學習電腦打版，除了會設計，好的版型以及好的線條也很重要。不管是放縮師、打版師、設計師我希望我都可以擔任。但我更在意的是增加生活體驗，我很喜歡爬山或是大自然，也喜歡台灣原住民的部落文化。曾經我認識一個金工設計師，他喜歡山，他就將山帶入他的金工，現在在台灣創立了自己的品牌。我期許自己能和他一樣，不一定要創立自己的品牌，但我希望能將我喜歡的事物帶入工作。

——今天非常感謝兩位。兩位對於未來思考得很深入，將來會是不得了的人物呢。（笑）希望你們能繼續朝著夢想前進，未來有進一步的發展一定要跟我說，祝你們能順利實現夢想！

用心裝幀的作品集會讓面試官留下深刻印象。

abcdefg
hijklmn
opqrstu
vwxyz

ABCDEFG
HIJKLMN
OPQRSTU
VWXYZ

沢崎尚人
Naoto Sawasaki

Graphic Designer

任職公司：Nippon Design Center
畢業於：日本大學理工學部建築學科
　　　　文藻外語學院華語中心

..

大學建築系休學後，留學台灣學習
中文。目前任職於 Nippon Design
Center，主要參與包裝設計。

沢崎學生時期的作品。現負責知名企業的食品、飲料
等包裝設計，很可惜由於版權關係無法在此刊載

——先向讀者簡單介紹沢崎的經歷。大學建築系休學之後，到台灣留學學習中文，回到日本之後進入設計專門學校。這一些經歷是否對於你成為設計師有所幫助？

沢崎：建築培養了我思考包裝結構的能力，留學學習語文幫助我建立起溝通能力。設計師這個工作，不論是什麼樣的經驗都會有能夠發揮的時候。舉例來說，就算是一個整天埋首 Twitter 的人，如果有一天來了一個以 Twitter 用戶為對象的企畫，我想這時候他就能夠大聲發表意見。如果是喜歡泡麵的人也可以做泡麵的設計。我自己累積了很多半吊子的經驗所以感到不踏實，但是這些不起眼的經驗卻都能成為養分，我想這就是設計工作的魅力吧。

——原來如此，設計工作的確有這一面。那麼你從剛畢業就進到小規模的設計事務所，到現在以契約社員身分進入日本代表性的老字號製作公司 Nippon Design Center，你的作品集是專為應徵這間公司製作的嗎？

沢崎：是的，基本上是這樣沒錯。當時也同時製作了應徵其他公司用的作品集，只是因為我先應徵 Nippon Design Center，所以也就先拿到這間公司的內定。（笑）

——那你當初怎麼掌握作品集的製作方式？

沢崎：我個人的想法，將作品集定位為提案資料就很足夠了。學生的話當然能夠製作以「作品」為中心的作品集。但是在轉職的情況下，刊載的作品都是有客戶存在的「工作」，要是將這些當作自己的「作品」，我想會有不少公司覺得不妥當。擔任面試官的設計師當中，有些會以客戶端立場思考，因此我將作品集當作提案資料來製作。

——也就是說太過強調個人色彩的話不太好是嗎？

沢崎：應該說也有面試官不喜歡這種類型。這次是因為個人戰略上以「工作能力」做為我的作品集重點，所以沒有特別強調自己的個性。其實換個角度來想，這不也是代表自己的個性嗎？（笑）

——這樣說也沒錯。那在製作上有哪裡是比較辛苦的部分？

沢崎：一般來說作品集最需要花時間的地方就是整體架構，但是這次的應徵條件規定作品集必須限制在十頁內呈現，所以反而這部分沒有特別費心。反倒是當初因為一邊工作一邊製作作品集，為了擠出製作的時間很困難。身為一位專業人士，有許多地方都想講究，但因為時間有限，該捨棄的就斷然捨棄了。這次的作品集以騎馬釘的方式裝幀，雖然是很基本的方式，但為了能讓人感受到我對於作品集的講究，特意在紙張選擇上花了些工夫。最花心思的就是輸出後圖片的顏色。好不容易費心做的作品集，如果輸出的顏色與自己預想的不同，整個作品的印象也就會不同。我買了幾款不同的紙來嘗試，為了最接近實體顏色，重買了好幾次的紙，這大概是我覺得最辛苦的地方吧。

——你有參考其他的設計嗎？

沢崎：我參考了作品集相關書籍跟網站，也參考了 ADC 年鑑、包裝年鑑等書籍。作品集參考書籍大多介紹學生的作品，而不太有專業人士製作的作品，所以我以專業人士製作的作品做為參考，構思了這本作品集。

——希望我的這本書也能給專業人士一些參考。（笑）這次的作品集有哪一部分獲得好評呢？

沢崎：因為我無法接受有些市售資料夾會有多餘的設計，另外還有多出來的頁面會給人半吊子的感覺，這次作品集看似簡單但有所講究的裝幀方式才讓我獲得好評。讓面試官留下深刻印象的地方就是，在許多類似的資料夾當中，用心裝幀的作品集使他們感受到我的熱忱，留下好的第一印象。

——反過來說有沒有什麼值得反思的部分？

沢崎：在展示包裝時我覺得只放一個正面的照片比較簡潔，但是大多數的設計公司網站，都會以不同距離並陳數個包裝，或是以不同角度來傳達商品特性。當初應該以此做為參考的，現在想起來有些後悔。

——原來是這樣啊。我是覺得不管哪種方式都是可行的。況且你也錄取了不是嗎？（笑）

沢崎：說的也是啦。

——那你覺得製作作品集之後，提案技巧是否有提升？

沢崎：雖然這次面試是以提案資料的方式製作，但是實際提案不加以練習的話是完全不會進步的。面試現場會被問到許多意料外的問題，只能靠現場隨機應變。當時是想依賴作品集就好完全沒有準備，但是面試時因為不能偷瞄作品集，結果都是憑經驗回答。還有，作品集裡放的如果是別人的作品是一定會被看穿的，因為面試的時候會被問到你參與了專案的哪些部分。

——如果你是面試官的話，你覺得哪種作品集是不好的？

沢崎：基本格式太花俏使得作品不明顯，或是像是事後補救一般的作品集。

——事後補救是什麼意思？

沢崎：有些作品集會讓人感受到當事人放著每天應該努力的工作不管，只為了做作品集而努力。這樣自我本位的自私形象我覺得不太好。另外有的公司不太能接受藝術性太強的作品。因為設計工作的對象大多為一般企業，所以當作品太過具藝術色彩的話是很難使用的。要是對於刊載作品不夠滿意，可以符合應徵公司的風格另行創作，這樣可以讓公司感受到你的幹勁。

——是啊，這些都可以從作品集裡看出來。其他還有什麼想要提醒大家的？

沢崎：之前的公司在召募新人時，公司內部會針對新人的作品集互相提出意見。當時，意外的發現到似乎很多人都不會好好處理照片。一些基本的處理都沒有做到，不是照片太暗，就是解析度不夠。陰影的變化或是顏色調性，都會影響到照片給人的印象。另外，照片的加工方式也會跟著潮流有所變化，這一點也需要多加注意。要注意的不只是照片的解析度，還有排版時的版面配置與文字間距等細節，提升「設計的解析度」。站在公司的立場來說，召募新人某種程度來說是為了帶給公司新的刺激，所以作品集要是太沒個性太平淡的話會讓人覺得單調無趣，因此請適當的表現出自己的個性吧。

——很棒的總結，謝謝你今天的分享。

小寺慧
Kei Kodera

當所有作品統整成一冊的時候，不知怎的好像會湧起想要好好珍惜的心情。

Graphic Designer

四年制的普通大學畢業後，進入町田設計專門學校，在飯田老師的指導下學習設計。畢業後陸續待過幾間公司，現在過著愉快且充實的生活。

運用文字拼貼而成的動態影像

時不時的會想要設計點什麼。

鈴木志穗菜
Shihona Suzuki

U I / UX Designer

在設計專門學校接受飯田老師的指導。現在負責 iOS App 的系統開發。

——兩位今天是第一次見面。你們兩個都是我很重要的學生，但是卻是完全不同類型、生活方式也不同，對比起來的話應該會很有趣。（笑）話雖這麼說，兩位有些地方倒是滿類似的。

小寺：你好，請多多指教。

鈴木：初次見面，請多多指教。老師您說我們有類似的地方是指哪些部分呢？

——首先你們兩位在學設計之前都是念一般大學。但又有些不同，鈴木是在大學三年級的時候以雙重學籍的方式進了夜間部。小寺的話是中途休學轉念三年制的專門學校。還有就是兩位都很認真生活不隨波逐流。

小寺：謝謝。大概吧……我的確經常被說不食人間煙火。

鈴木：我的話是一旦開始講究了就不退讓，尤其是對自己喜歡的領域，絕不會有「好麻煩喔，還是算了」這種想法。旁人看來可能會覺得我很頑固是個麻煩人物吧。（笑）

——你們自己也這麼覺得啊。（笑）話題帶回作品集，你們覺得作品集是什麼呢？

小寺：自己的世界觀。

鈴木：當成一個作品來創作。

——你們果然很像，都回答得很乾脆。那可以詳細形容一下嗎？

小寺：在製作作品的時候總是免不了表現出自己喜好的風格跟傾向，因此在製作作品集時也會跑出個人特色，而這些都屬於自己的世界觀。

鈴木：我覺得作品集「不只是作品的集合」，我想要做出的作品集是會讓人看了覺得很棒、很

帥，看起來有趣的設計。所以對我來說就像是在製作一個新作品一樣。

——果然屬於個性派的意見。你們在製作作品集時有沒有什麼甘苦談能跟讀者分享？

小寺：我會視情況變更作品集的內容，而這些調整是我覺得比較辛苦的地方。還有我的作品集因為都是自己在深夜裡裝幀，真的是很痛苦，當時常常覺得快撐不下去了。

——的確根據應徵的公司調整作品集會比較好。裝幀是在哪邊學的呢？有參加相關的工作坊嗎？

小寺：沒有耶，我是在網路上查了之後自己重複試做。當然這些也都是在深夜裡進行。（笑）工作坊的話只有參加活版印刷相關的，作品集的封面就是使用活版印刷製作的。

——果然是連細節都很講究。那鈴木呢？有什麼甘苦談？

鈴木：我的話是因為作品數不多，而這當中有信心的作品又更少了。因此在安排作品上非常煩惱，想著到底要怎麼做才會讓作品集看起來有魅力。具體來說的話應該就是整體架構以及各頁面的排版吧？

——說的也是，因為鈴木念的是夜間部所以作品

量比較少，尤其當時學校又提倡不要給學生出太多作業。

小寺：我有印象老師倒是出了很多作業呢。（笑）

——鈴木你的作品量不多但是品質都不差。雖然對於作品有沒有信心還是端看個人的價值觀。還有，兩位推銷自己的方式也有共通點，那就是你們除了設計之外還有其他經歷，所以不能只靠著設計來推銷自己。

小寺：我記得在入學的時候就被飯田老師這麼說過：「應該要以自己原先的經歷為基礎，再往上加乘設計能力。」

鈴木：我好像也被這麼說過。（笑）

——剛剛兩位講得都是辛苦的地方，那相反的，有沒有什麼愉快的回憶？

小寺：因為作品集可以照自己的意思製作，因此可以不受約束自由發想。像是根據作品變換紙張與字型等等，構思階段是我覺得最有趣的地方！但是要注意一點，就是不要過於天馬行空，否則構思到了一定程度還不做決定的話，那可是會做不完啊。

小寺的作品是手工一字一字裁切，並局部拍攝表現作品精細程度

鈴木：我也是在經歷了一年的夜間部之後，終於有機會可以全力製作自己喜愛的作品。當時被這樣的喜悅心情給包圍了。在盤點作品的時候回顧了當時的心境，覺得自己很幸福。「那個時候好愉快啊！」、「啊！這個時候也很愉快～」。

——兩位比我原先想的還相似啊。那你們製作作品集的時候有參考什麼書籍嗎？

小寺：我參考了憧憬的設計師的作品集、設計相關雜誌、時尚雜誌，以及展覽圖錄跟畫冊等。

擅長各種風格的鈴木，負責繪製本書第二章的插畫

鈴木：我的話則是以學校課程為基礎，再到網路上參考各種不同的作品。另外，作品集也算是「雜誌設計」的一種，因此也參考各類書籍跟車站內的免費刊物等。

——作品集裡最滿意的部分是？

小寺：精裝的封面跟上頭的活版印刷！

——又是裝幀。（笑）你果然喜歡一些可以實際碰觸的東西。那鈴木呢？

鈴木：有個飲料的雜誌廣告頁面。我把作品集其中一整頁拿來放這個作品。

鈴木的畢業論文設計，內容講述語言的表現方式與各國文字的差異

——那製作完成後的反思是？

小寺：因為我當時是一本一本裝幀，所以要將作品集寄出去的時候會覺得很可惜，導致要應徵的時候太過謹慎。（笑）我當初應該要再下點工夫讓作品集更容易翻閱。畢竟作品集終究要從自己的手上，轉移到對方的手上，應該要預想對方觀看的情況，做得更完善一點才對。要不然對方看到一半作品集散掉的話也是滿尷尬的。

——話題還是圍繞在裝幀上。（笑）有沒有想過要鑽研這條路？不是在跟你開玩笑，而是如果對裝幀有興趣的話，說不定你很適合繼續朝這個方向前進。那鈴木你呢？有什麼反思嗎？

鈴木：當然有。當初拼命為了要將所有文字符合作品集格式，結果文字變得太小。那時候對於「作品集是為了讓人讀、讓人看」的意識太薄弱了，現在回頭看才意識到自己應該站在面試官的立場來製作作品集才對。當然裡面有一些是真的不小心把字做得太小了。

——製作作品集之後有什麼新發現？

小寺：我發現在拍作品照片的時候必須多拍不同的款式，之後要使用會比較方便。因為重新拍攝的話會因為地點跟光線改變，拍起來就會跟之前

的不太一樣。一開始就先多拍幾組的話，就算之後發現拍出來的成品好像哪裡怪怪的，最起碼可以用合成的方式，組合這些照片裡 OK 的部分來應對。

──我猜你應該實際有過這樣的經驗對吧。（笑）鈴木呢？

鈴木：我在做作業的時候都想著要挑戰不同風格，但實際上把作品排在一起時，果然還是看得出來這些作品都很「我」。

──這一點很多人都這麼覺得。設計本來是基於某種目的製作，但是某種程度上跑出個人特色是難免的。

小寺：我沒有特別想過這一點，但是我應該也是這種情況。

──有，你也有。（笑）另外，我提倡「作品集＝設計提案」這個想法。你們製作作品集之後，提案技巧是否也有提升？

小寺：因為自己知道作品的刊載順序，所以變得比較會掌握拿出實體作品的時間點。

鈴木：就基本概念來說，兩者都是「明確的傳達想要展現給對方的資訊」，因此我認為作品集是設計提案的一環。

──沒錯。製作作品集時會思考如何整理刊載的作品以及呈現方式，也會思考介紹順序與表達方法。而這些都屬於提案的準備。至於能不能在人前好好傳達就得看當事人的情況了。

小寺：喔～原來是這個意思啊。我還以為是在說面試現場的提案方式。

──換個立場，如果你們自己是面試官的話，會想要看到什麼樣的作品集？

小寺：我會想要看出能表現對方喜好跟能力的作品集。

鈴木：我也是，可以看出對方個性的作品集應該會很有趣。

小寺：還有就是好好確實裝幀，翻起來不用擔心會解體的作品集。

──裝幀又出現了！（笑）訪談差不多到這裡結束，其他有什麼想要補充的嗎？

小寺：就算對於作品沒有自信，但是當所有作品統整成一冊的時候，不知怎的好像會湧起想好好珍惜的心情。

鈴木：我的話因為現在不是設計師，所以時不時的會想要設計點什麼。前陣子自主做了一本名為「暫時用不到」的作品集。（笑）

──謝謝你們的總結。最後的最後，兩位對於今後的發展有什麼期望？

小寺：我想要持續的製作作品，不管是什麼樣的類型，我都想要多方嘗試看看。

鈴木：現在我身為新手工程師，主要開發 iOS 的 App，雖然看起來像是正在逐漸遠離設計的世界，但是對我來說 UI／UX 也是屬於設計的一環，某種程度來說我還是離設計很近的。我重新認知到設計對於每個領域來說都是非常重要的角色。期望自己今後能夠以工程師的視角，更深入 UI／UX 領域。

──謝謝你們再度完美的總結。我也非常期待你們今後的發展！

黃慎慈
MK Kou

`Art Director`

SAFE HOUSE T studio
創辦人 / 設計總監

旅日近十年,先前於日本設計公司
擔任多項大型商業企畫、設計案。

——最後這篇訪談的受訪者就是翻譯本書以及本書的設計總監黃慎慈。能完成這本書也是因為她,詳細的情況我會寫在後記裡。慎慈當年留學的時候,有幾堂課程就是由我擔任講師,畢業專題製作也是由我擔任指導。畢業後在日本或是在台灣都持續保持聯絡,到現在連書都一起出了,真的是很長的一段緣分呢。(笑)

MK:對呀,真的是很長一段緣分。記得當時飯田老師擔任我們設計實習課程的講師,老師講評總是很直接,如果同學們做得好絕對不吝嗇稱讚,但是相反的要是做得不夠好,老師也會很直接的說:「嗯⋯⋯這個設計很殘念啊⋯⋯」(笑)

畢業專題時進到飯田老師小組才有機會更進階的接受老師的指導。當時很多同學都想進老師這一組,其中有一位同學因為沒被選上還難過到哭了,這件事情令我印象非常深刻。

——當時飯田組的程度非常好。我想其中一個原因是因為組員中有許多留學生跟轉系生,整體年齡層比較高的關係。

首先,年齡愈大對於事物的經驗值與看待事物的觀點也愈多,設計出的作品也就愈豐富。還有就是做設計時會有意識的仔細思考背後的理由。雖然說每個人的情況不同,但十八歲左右的學生大多只追求表面。另外,對於設計的動力也不一樣。

好了好了,話題趕緊回到作品集。(笑)對你來說作品集是什麼呢?

MK:我認為作品集本身就是一項可以展現出創作者的設計能力與世界觀的作品。一本好的作品集可以代替創作者本人介紹他自己,讓看這本作品集的人能夠馬上了解這是一位什麼樣的創作者。

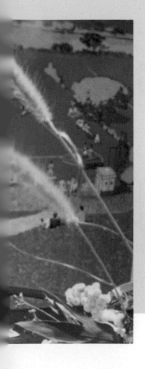

作品集不只是把作品放進去而已，而是必須思考要以什麼主題展開？以什麼樣的排序呈現？

平面設計經歷：CALPIS（可爾必思）、SUNTORY（三得利）、KIRIN（麒麟）、Coca-Cola（可口可樂）、雪印乳業、KONAMI 等日本多家企業平面設計、宣傳企畫。作品曾收錄至 JPM Creative Design Show 年鑑。

2013 年創辦 SAFE HOUSE T studio。

．．．．．．．．．．．．．．．．．．．．．．．．．．．．．．

SAFE HOUSE T
STUDIO

• WEBSITE → http://safehouset.com

——原來如此，如果能做到這樣的話就是一本理想的作品集了呢。這本書的讀者要是也能做出這種作品集就太好了。那你有看過這樣的作品集嗎？

MK：有的，幾年前飯田老師在東京舉行作品集相關講座，其中一位聽眾也是老師的學生，我下一屆的學弟，我記得他的作品集就做得很好。

——咦～是誰啊？我怎麼沒有印象……

MK：老師忘了嗎？太過分了吧。（笑）就是上久保學弟啊。那個時候上久保君正好要換工作，所以報名參加老師的作品集講座。上久保的作品集從裝幀到內頁的版面都很有個性，就像是這本書裡面第五章「與眾不同的作品集」寫的：不是用一般的資料夾，而是經過設計裁切，很獨特的作品集。只是因為這已經是好幾年前的事，我已經有點不太記得作品集詳細的形式了。

——你這個前輩才過分吧！（笑）好啦，其實這一次我有請上久保君提供他的作品集。那麼現在你經常有機會以錄用方的立場來看作品集，你自己覺得怎麼樣的作品集會讓你留下好印象？

上久保的作品集

MK：現在自己也身兼經營者，因此有機會看到應徵者的作品集。我在看這些作品集時，除了作品本身跟作品集的版面之外，也會注意細節。因為設計就是由無數細節所堆砌出來的，所以像是

Kaibo
Enterprise

能掌握多元設計調性的 MK

圖片是否有好好處理，說明文是否有錯字或缺字等這些小地方也都會注意。

——細節的確很重要。很多人製作作品集的心態較鬆散，不像是在做設計工作案時會去注意細節。此外，採用方也會透過圖像處理跟版面的細緻度評估前來應徵的設計師，所以細節的完善度就變得非常重要。

那麼話題帶回 MK 你自己的作品集，你在製作作品集的時候會參考些什麼呢？

MK：我自己會參考設計書籍或是雜誌，尤其是品質好、排版精緻的設計年鑑。另外也會參考 Pinterest、Behance 這些網站。

——你覺得在製作時最費工的地方是哪裡？

MK：我覺得是整體的架構。因為作品集不只是把作品放進去而已，而是必須思考要以什麼主題展開？以什麼樣的排序呈現？

——的確是，有沒有經過這一段思考的確會造成很大的差異。關乎究竟這是一本作品集，還是只是一堆作品資料存檔而已。那現在你回想自己剛畢業時的作品集，有沒有什麼反思？

MK：這個話題令人懷念，但也有點恐怖。（笑）我想之後要是有機會重新製作一本作品集的話，會希望能大膽的表現性格。與其說是作品集，反而更想做出一本自己的設計誌。

——原來如此。那麼這本書可以讓你好好發揮了。（笑）經過製作作品集，你覺得提案技巧有提升嗎？

MK：我覺得對於提升提案技巧的幫助很大，製作作品集讓我知道必須從不同的立場看待設計，能夠更客觀的思考表現手法，以及使用什麼方式說明才能讓對方更容易理解。

——是啊。如果可以注意到這一層的話，作品集

就不只是找工作的工具而已,而是能讓自己更加分的存在。最後,可以請你稍微介紹一下現在的工作發展嗎?

MK:我現在所經營的工作室 SAFE HOUSE T 不只有設計,另外還有插畫跟動畫部門。乍聽之下這幾個似乎是完全不同的領域,但是在日本這些都是屬於行銷環節的一部分。

例如,以日本來舉例的話,我先前任職的設計公司主要是以行銷宣傳設計為主,經常會有店面設計的案件在進行。有一次我所執行的七龍珠劇場版的店面宣傳設計正好在日本各地展開。剛好當時我們幾個留學生朋友舉辦了一次聚會,現場幾個朋友都是在創意產業工作,但都是不同領域,其中有動畫業界,也有遊戲業界。當我聊到這個店頭設計的時候,才發現原來這幾個朋友都與這個專案有所關聯,動畫業界的朋友當然不用多說,直接參與了這個劇場版的動畫製作,而遊戲業界的朋友則是製作了相關手機遊戲內容等等。這個動畫業界朋友現在就是 SAFE HOUSE T 團隊裡負責動畫部門的孫家隆。

從這次聚會實際體會到平時我們雖然各自在自己的專業領域上發展,但是以宏觀的行銷策略來看,其實這幾個業界是環環相扣緊密不可分的。因此我們創立的團隊,就是以這樣的模式發展,平時各部門執行各自專業上的專案,但需要一連串行銷整合時就會部門之間相互合作。目前工作室進行的案件當中,有不少就是以這個方式推進。例如,先前曾替交通大學出版社設計的書籍封面《動畫之魂》,還有替舒麗康的魔瞳系列隱形眼鏡製作產品包裝與動畫廣告等等。

SAFE HOUSE T 就是像這樣的複合型創意團隊,在台灣實踐日本的創意產業模式,期許工作室今後可以繼續做為台日創意產業的橋梁,並創作出更多好作品。

——原來如此,日本的確是這個現象沒錯。大約在十年前開始會聽到「只靠廣告已經沒辦法賣產品了」這樣的說法,因此會使用更多元的方式來行銷。雖然平常沒辦法參與到工作室所有的活動,但是看到你持續活躍在各個項目上,我真的很高興,希望之後還有跨海合作的機會。

最後謝謝你接受這次的訪談。

設計結合動畫的作品